李白楊 —— 著

欠身
入座

電影可以這樣看 ——————

序

李歐梵

這是一本很特別的散文集，權且稱之為「意識流散文」。這個名詞是我創出來的，是否適合，端看我下面的解釋。

「意識流」一詞，在西洋現代現代文學往往用之於小說，意指其敘述模式不照寫實主義的客觀模式，而更從角色主觀心理的層次切入「心理時間」，隨著主觀意識的流動而展開故事的情節。它的文體隨著角色的意識而「流動」，似乎很不連貫，卻故意挑戰讀者習以為常的閱讀習慣。「意識流散文」也是一種主觀的文體，但卻是作者極有自覺性的論述，語言上的意識流乍看起來也很隨意，想到哪裡寫到哪裡，其實並不盡然，而是作者故意用這種方法來鋪陳她的論點，不受任何「八股」式的論文拘束，也可以說是一種自由的文體，把

語言從一般散文的形式中解放出來。

如用小說的方法進一步解釋這種散文的話，它的另一個特色就是突出作者的「聲口」：獨白，演講，解說，回憶，抱怨，想像的對話……應有盡有，構成一種多聲體的結構，表面上雜亂無章，隨意串聯，然而作者如果沒有自覺，很難寫得這種亂中有序、深藏內涵的散文。換言之，「意識流」散文絕非隨意塗鴉，它的底線是真才實學。小學生或中學生初學作文如用這種方式，一定會被老師責罵。

偏偏這本書的作者就曾經做過高中老師，而且教的就是文學。李白楊女士是新加坡人，在臺灣大學中文系畢業，她最心慕的老師就是我的同學王文興。看過王文興作品——特別是《背海的人》——的讀者，一定看的出「王氏文體」的影響痕跡：口語式的結構，時而流暢時而彆扭；字體大小特意安排，極富朗誦的戲劇性。《背海的人》最突出的特色就是它的主人翁的「聲口」，然而這個人物卻是虛構的。本書的主角絕非虛構，就是作者本人——一位有血有肉、感情充沛、性情直爽的中年女人，更確切地說，她是一位家庭主婦。今年三月底我才第一次在新加坡見到她和她的丈夫，我們一見如故，我的妻子李子

玉也和他們夫婦很談得來，四個人竟然有三個人姓李，前緣早定。不過白楊女士的出身頗有傳奇性，父親和母親都有峇峇娘惹血統，這令我更好奇，遂鼓勵她以先祖為題材、「混種」為背景，寫成小說，因為華文文學中這樣的題材不多。

其實這本散文集也代表了李白楊作為一個現代新加坡人的獨特文化經驗。

從文章中看的出來：她的文學品味比我更新潮。我們對於電影有共同嗜好。在這個媒體充斥的時代，喜歡看電影並不稀奇；稀奇的是我們對於老電影的熱衷。喜歡看老電影的人可能都上了把年紀，但也不儘然，重要的是老電影在個人回憶和日常生活中的主導地位。老電影非但值得一看再看，而且變成了個人心路歷程的標誌：每次看一部老電影，都會自覺或不自覺地帶出一大堆回憶。但李白楊比我更進一步，連她個人立身處世的人生觀都是從五部舊片中悟出來的。這五部老電影——其實有的並不太「老」——對她都有特別意義，我只看過其中三部，但卻從來沒有聯想到這麼多東西出來。本書名叫《欠身入座》可謂十分切題，而且內含深意，因為作者的這個「座位」也很特別，不在電影院，而在她的個人空間；她欠身入座看電影，我們欠身入座進入她描述的電影

和思潮世界。不錯，正如昆德拉所言，生命是一種「難以承受的輕」，但如果把作者的輕盈思緒加在一起，也有它可觀的知識重量。我只能在此略為介紹一下此書五章的內容。

這本書開頭就以作者一看再看的電影的片段帶引讀者進入討論的問題。大致概括起來，全書包括下列幾個重要主題：性別，男女，種族，食色，金錢，愛情，正義，心智的暴力和個人的尊嚴。如果要把這些大題目一個個作學術論述的話，恐怕要寫出好幾本書，而且枯燥無味。這本書反其道而行，借用電影的蒙太奇手法，把這些主題打散，再以意識流的方式拼湊起來，讀來反而趣味無窮。

〈之一〉的電影是 *Under the Tuscan Sun*（二〇〇三），不是老電影，所以我沒有看。講的是女主角婚姻破裂，丈夫外遇的故事。在學院裡討論這個專題，必從「女性主義」論述著手，引經據典，找出一大堆性別（gender）理論支撐。但是李白楊的出發點是家庭主婦——一個再平凡不過的女性主體，她把女人分成「AA治家女」和「不AA治家女」兩類，妙語如珠，即使我這個老男人讀來也忍俊不禁，感覺十分親切——這也是這本散文集的特色。也許會有

人認為作者的立場不夠「政治正確」，我反而更能認同，因為她並沒有隱藏一個普通女性的弱點。

〈之二〉談的電影The Help可能是新片，我也沒有看過。帶出來的是另一個重要主題：膚色和種族，和一系列的相關思考。作者開始展露她的文體特色——引用大量的警句和名言，和各種中西文化中的典故，當然也包括其他影片和文本。讀到此處，我們不難發現原來這位普通的家庭主婦，除了看過不少電影之外，更看了大量的書。電影是一個引子，書本才是她真正的思想來源，經過「意識流」消化處理以後，變成各種情緒和臆想，像午夜煙花四射一樣，照亮這個文本。王文興文體的影子，在此也隨處可見，然而《背海的人》是男性，本書的「聲音」卻是出自女性，表現出另一種雄辯之氣，例如這句話：

「我知道你沒偷我就是要陷害你偷了你奈我何」，雖然沒有逗點，但念出來自然流暢，字體故意大了一號，句子下面還要加上一條線強調語氣。

〈之三〉的名片《美國往事》（Once Upon a Time in America，一九八四），一向被視為「黑社會」片的經典之作，也是義大利導演Sergio Leone 挑戰美國經典片《教父》（The Godfather）的作品。我十幾年前看過，卻把其中

費氏之外，作者當然不忘提到同時「失落」在巴黎的海明威，（Woody Allen 經擺出四五部費茲傑羅小說的新版重印本，看來我是非（重）讀不可了。除了的譯本。最近又有一部新的電影版本發行了，尚未在新加坡上演，但書店裡已也是我的摯愛小說之一，和白楊女士一樣，當年我看的也是喬治高（高克毅）Woman，一九九二）。前者改編自費茲傑羅（Scott Fitzgerald）的文學名著，小傳》（The Great Gatsby，一九七四），另一部是《女人香》（Scent of a

　　本書最後的兩章，終於討論到作者最喜歡的兩部影片：一部是《大亨

往事》影碟，再重溫一次舊夢。

恨不得立刻到書店去把這些經典名著買回來讀。至少我還是找到自藏的《美國和名句我都沒有讀過，還是讀過早已忘得一乾二淨？幾乎按捺不住一股衝動，節引出這麼多東西出來，直看得我眼花繚亂，心中也暗暗佩服，怎麼有的經典伏爾泰，席勒，和喬治桑，當然還有更多的老電影。從一部影片中的一小段情也順便被解構了。但尚不只此，全篇又引出希臘神話、聖經典故、西方哲人如者在奶油蛋糕這個特寫鏡頭上大做文章，妙不可言，連中國古諺「食色性也」的一個場面忘了：想初試雲雨情的小淫蟲，嫖妓之前竟然被奶油蛋糕引誘。作

的《情迷午夜巴黎》也成了我的摯愛影片之一）。這一章的文學氣味特別濃，看來白楊和我又多了一樣共同嗜好，說不定和她的老師王文興也有關係，至今我還記得我們當年在外文系圖書館借看費茲傑羅和海明威小說的興奮心情。我不知道王文興在課堂上是否講過海明威和費茲傑羅，但這個西方現代主義的文學細胞還是傳給了李白楊，她又在課堂上傳給新加坡年輕一代的學生。其中一個後來轉到香港中文大學，變成我的學生，她告訴我說她的文學興趣就是她的高中老師李白楊啟發的。這個文學因緣說來平常，但我覺得頗不平常。

本章的另一部影片 *Scent of a Woman* 我以前看過一半，並不那麼喜歡，只覺得 Al Pacino 的那場探戈舞跳得實在精彩，令人難忘，然而後半部的高潮反而沒有看到。此次特別買來重看，才發現故事的重頭戲在後頭，也就是這一章討論的重點。查閱一本電影指南，才發現原來此片也是重拍，源自另一部同名的義大利片，主演的是當年極走紅的 *Vittorio Gassman*，我沒有看過。前人有例在先，Al Pacino當然必須使出渾身解數才罩得住，那場最後的高潮演說，我猜是這部美國片加上去的，白楊女士竟然把演說詞全部譯成中文，由此帶出正義和尊嚴的演繹。看她引用的西方哲人名言之多，真不得了：海德格爾、王

爾德、亞里斯多德，密爾頓，毛姆……如數家珍，最後還不忘點出 Al Pacino 哼的那首 Yabba-dabba-doo 是卡通劇 *The Flintstones* 的主題曲，雅俗相容共賞，還有誰有此能耐？誰能相信作者只不過是一位教員？

前文提到的我的這個學生，名叫嚴潔怡，來自中國大陸的揚州，後來到新加坡念中學。我們剛見面潔怡就說讀過我的文章，原來又是她的高中老師推薦的。之後她又向我大力推薦 *Scent of a Woman* 這部電影，Al Pacino 是她的偶像；又說她讀過毛姆和費茲傑羅，雖然她現在專修財經，但文學和電影知識非同尋常，比一般香港生高的多。她念念不忘的這位高中老師就是李白楊。

但願所有的中學生都有幸受教於這樣的好老師。作為一個大學的老師，也算是李白楊的同行，更何況現在喜歡文學和電影經典的同好越來越少，我自覺這篇小序非寫不可。

二○一三年四月十三日於九龍塘

*李歐梵，中央研究院院士，曾任哈佛大學教授。

目 次

片段嵐光落徜徉

很多年前到開園不久的東京狄斯奈樂園，去之前和男朋友說好第一站先玩推薦★數最高的「飛越太空山」Space Mountain。光排隊就排了兩個多小時，玩過之後才知道真的真的太好玩了哇！好玩到玩過之後想馬上再玩一次。二度飛越之後，男朋友說還有很多別的都很好玩，要不要先去玩玩別的呢？嘴上是呀是呀地敷衍，卻一次次央求他再玩玩這個太空山。才玩了四次天就暗了。我問男朋友：你怎麼沒告訴我冬天的東京這麼早天黑？男朋友說，冬天的樂園也比夏天提早關門呢！所以剩下的時間要不要玩別的呢？我看著他，說，既然如此，那就再玩一次太空山吧。

有的電影讓你看完了會很想再看一次，影片下檔了會去租DVD，等到影碟出來了會買來再看上好多遍。儘管每個影咖有不同的偏愛，但是就是有這樣

的電影。而有些影片的某些片段會讓你按遙控倒回好多遍，多到臺詞都能背下來的程度。

下面三部電影有這樣的片段。

如果你剛好也喜歡這些片段，那就太好了。

之一　托斯卡尼豔陽下（*Under the Tuscan Sun*）

老公外遇，老婆總是最後知道的那個。

如果有心潛伏，傲羅（Auror）這樣訓練有素的搜捕精銳，也拿匿藏在阿爾巴尼亞森林裡的黑巫至尊伏地魔沒輒。

無察到被人推下懸崖……

當你全身吊在懸崖邊上……

墜下懸崖之前、才看清楚使狠勁用腳踩你命懸一線的十指的人，

是家裡那個存心瞞你的有鼻子的伏地魔。

每一滴生命都在扎扎地痛。

「為什麼對這一切從沒留心過？」會不會是鬆開十指前唯一的念頭？

懸崖斷壁貌似上個世紀六七十年代希區考克風驚悚片中的模式化情節。

這類電影中的女主角一定死不了，怎麼樣崖壁都會長出一段粗樹枝鉤住袖口腰帶之類的。

只是有一點一定要搞得很清楚：誰才是女主角。

提起希區考克，當然要講《驚魂記》（*Psycho*，又譯《精神病患者*》*）。

（一個讓觀眾看不到臉部五官的老婦一遍一遍詭異地喊「挪門……挪門……」的那部片。）

《驚魂記》從一開場，觀眾就鎖定捲公款潛逃的瑪麗安Marion是女主角，所有的情節皆圍繞著她而展開。一直到汽車旅館那個浴室凶殺加高分貝尖叫的經典畫面後，你還懷疑自己是不是看漏了什麼──原來這麼快就死掉的瑪麗安不是女主角而只是女配角。如果是女主角這麼突然離奇地死掉，那誰來貫穿整部戲呢？搞半天女主角還沒出場嗎？

那誰才是女主角？

《托斯卡尼豔陽下》（*Under the Tuscan Sun*）女主角Frances在老公婚外

情曝光後，幡然醒覺：在自己的婚姻中，小三才是女主角。

她是家裡的經濟支柱。

他被供養著待在家裡寫作。

創意不能毀在上班的雞零狗碎中。

在家泡澡泡得夠久才會泡出靈感。

總之呢，搞創作需要蟄伏。

男人能夠宅在家裡築夢是因為女人相信她的男人會大器晚成。

捱到他出頭，就會成為成功男人背後那個默默付出的女人。

沒有傳為佳話的虛榮，也會有守得雲開的想望。

看看李安。

媒體報導偏向——有幾個女人能做到李安夫人那樣以微薄工資養著老公

圓夢。

其實，有幾個男人能做到李安那樣，出名前賢內，出名後繼續懼內？

李安肯定是母系社會刁遺孤存的活化石，應被列為地球一級（最好是極危級）保護男。

這樣冠絕天下的稀世男還能拍出這麼好看的電影。

上天偏心李安老婆也偏太過頭了。

相信施比受有福，且內心非常強大的女人，真的沒有大家以為的少。

難就難在「給他些時間，給自己些耐心」或者「給他些耐心，給自己些時間」裡的「些」這個字——有誰有辦法確定那是要多久那是要多少？

時間與耐心，相生相剋。怕只怕不知不覺中，泰然就漸漸漸漸消弭於無形。

萬一熬到再怎麼熬都無濟於事、趁早死了這個心的份上，又顧慮此時放棄的這個**此時**會不會就是六國大封相的前夜？造化如果存心這麼一弄，苦頭早就吃盡了之後，還要遭朱買臣（引錐刺股那個）們或姜子牙（願者上鉤那個）們的變態報復。

做女人難。

做堅信老公擁有才的女人，更難。因為這種**堅信**必須不能間斷一直在**不移**中前赴後繼。

處變不驚、不難，處沒變不驚，才難。

早知道——是不能說出口的，只能把這三個字吞回胃裡慢慢消化掉。

（幸好胃酸連剃鬍刀都能溶解，不騙你。）

不要以為「什麼時候算是為時已晚」是養老公的女人的噩夢。

看看芙朗西施。

待在家裡寫作的老公，待著待著就待出個待裡撒姦，不僅搞上了小三還要和她離婚。

猝不及防中，芙朗西施連想為所欲為地抱頭鼠竄或安分守己地呆若木雞的自主權都沒有。

她被逼著面對很多沒法消化沒法吸收的跑調的狀況。

出軌的是老公，但是離婚後她得繼續贍養他。

因為，女方有收入，男方沒工作。妳養他這麼多年妳應該比誰都清楚不是咩？

房子是她攢錢買的，但是婚姻財產法規定所有財產均屬共同財產，各享一半權益。

沒有簽訂婚前協議嗎？

——別搞笑了，你以為你是Tom Cruise還是Britney Spears？

——你才OUT到很搞笑，現在有一蝸居還是一台國產車都會簽妥婚前協定的。

——算我老土。重點是，從來看重男人才華的女人壓根沒想過要打落難才子的算盤。

這樣說你明白了吧。

芙朗西施：「ㄊㄚ們才是過錯方不是嗎？我錯在哪裡了？」

律師：「妳所謂的過錯在ㄊㄚ們、ㄊㄚ方律師和法官那裡的歸責是不同的；同理，妳認為屬於妳的東西在ㄊㄚ們、ㄊㄚ方律師和法官那裡的界定也是不同的。」

芙朗西施應該覺得自己很走運才是，因為姦夫說新歡很喜歡（她攢錢買的）現在這套房子。

既然法律規定，沒有收入的男方享有的權力是：一，分割掉一半財產；二，有收入的女方繼續支付前夫的生活費；一般養老公的女人會選擇不分割財產而支付前夫生活費，因為支付生活費可以減免稅收，分割財產時加上稅務局可虧大了……而ㄊㄚ們非常樂意妥協。

她——這場婚姻裡那個真正的女主角小三——喜歡現在這套房子是怎麼回事？

他很少出門去，倒是偶爾會上上圖書館，如果圖書館舉辦什麼導讀會他也會站在邊上聽一聽，難不成就這樣和那女的搭訕上了？因為談得非常投契就去

喝杯咖啡把開始的話題擴展開來？她天天一早就泡好一壺咖啡放著，他也喜歡

一杯接一杯的喝，尤其是半個月寫不出一個字的時候，只不過喝上第四杯就會

心臟狂跳呼吸急促，那看來ㄊㄚ們在咖啡館續杯之後還沒把話談完，離開咖啡

館後再邊走邊聊，走走走就走到咱家樓下，是他邀那女的上樓來家坐坐還是那

女的提議順便上去喝杯茶？為什麼這時候他沒有表示不方便，難道他真的以為

不順便上樓喝這杯茶那女的就會渴死掉？

「芙朗西施」，律師繼續道：「ㄊㄚ們要的是房子，所以如果妳肯這麼做

了，妳以後就不必支付贍養費了。」

——他哪來的錢買下屬於我的那一半房產？

……

（ㄊㄚ們就是有）

……

（房子當初裝修還是我媽媽給出的錢，那女的就喜歡這房子了？）

「芙朗西施，總有一天這些都要結束的。ㄊㄚ們要的是房子，因為附近有所好學校。」

「——因為附近有所好學校？」

「嗯……。」

「——（原來我這麼走運是因為那女的有了身孕，我只不過搭上身家而已！）」

女人爭兩性平等爭了多少年？

女人要和男人一樣享獲權利就要和男人一樣承擔義務。

女權運動後雄心壯志的女人就和野心勃勃的男人一樣加入ＡＡ制。

女人的經濟地位提高了，自我價值體現了，獨立自主標榜了，就和男人平分帳單以謝天下。

是這樣的嗎？

女人熬了幾千年，一有出頭之日就鐵了心要和男人 go Dutch 走到荷蘭去？

不是瞎扯，一百個有關荷蘭的笑話一百個和摳門有關。

世界上第一家發行股票的跨國公司荷蘭東印度公司幹的就是壟斷和掠奪東方殖民地。

荷蘭商人對順治皇帝三拜（下跪三次）九叩（以頭觸地），聽說有些歐洲人不肯雙膝跪地，幸災樂禍地嘲笑這些人為了尊嚴卻要付出慘重的代價；這代價完全以金錢衡量。

男女約會甚至結婚後，一切遵循商業的務實精神，怎麼看都很可疑，不是嗎？

如果去趟荷蘭旅遊，老公要求妳旅費得和他 AA，不必看到梵谷的畫就已經能感受到 The sadness will last forever「含悲永劫」的濃郁了。希望這款男人要去荷蘭最好自己一個人去，最好是發心瘋決定留在那裡安樂死；如果妳心裡這麼想，我以女人的立場告訴妳這是無可厚非的，因為和這款男人去旅遊有什麼意思？

提到成家，我的經驗是：那是兩個男人之間一場很精簡的對話。

我爹問：「你想成家就是說你有能力養得起我女兒養得起一個家了？」

良人答：「是！」

這一諾就落實到往後兩個人具體的人生中。

我這個一輩子沒養過一天家的老式女人，非常慶幸自己出生的年代是夾在中間代。我這樣的中間代，腰圍不必像媽媽那代女人粗得那麼感性，口袋不必像小輩這代女人守得那麼理性。

當然，這個中間代正邁入老年，成了老派。

我這樣老派的女人應該被社會淘汰嗎？

每次都把家人吃剩的飯菜吃光光和每次和男朋友吃飯看電影喝咖啡都得ＡＡ的

公雞啼叫，母雞孵蛋。還沒進小學之前就知道的了。

上學後學了「牝雞司晨」這個成語。當時受的教育是，公雞也好母雞也好，都要很清楚自己的本分然後各司其天職。以前受的教育教導我們「牝雞司

晨」這個成語是貶謫某些女人的，它用母雞早晨啼叫來比喻女人奪權當政，結果是天下大亂。

現在還在學校裡的同學不學這個成語了。是學的成語少了？還是女人和男人平起平坐不方便學了？你如果拿這個成語解釋給年輕人聽，年輕人一定不明白為什麼還要學這個成語，因為現在不是已經有鬧鐘了嗎？

為了這個，我仔細地觀察了和男朋友或老公行ＡＡ制的新生代，發現大多數情況竟然非常符合我內心陰暗的尋思。

整份工資拿出來和老公共擔家計，還一心踏踏實實別無所求任勞任怨無悔，還一意齊心合力風雨同舟患難與共生死相許的女人，確實是有的。這樣攢人品攢下不離不棄白頭偕老舉案齊眉鶼鰈情深的婚姻，也確實是有的。中國人的祖先黃帝的第四個老婆嫫母，就是這類大神級的典範。黃帝之所以厚愛相貌醜到可以驅魔驅邪的嫫母，就因為黃帝重德輕色啊。怎麼看，歷史都是一部男人的故事。

重德輕色的男人還有四個老婆呢。

人各有志。立志做嫫母流芳百世的女人，自己感到幸福應該就是幸福的嘍。

結婚組織家庭之後，尊重男女平等觀念的夫妻，會平均分攤家裡的一切開銷，這不但體現了社會的進步，也兼顧了夫妻二人的公平性尤其是女性的獨立性。

等等，等等，這真的是一個世紀大謊言。

這麼說吧：這個世界上根本沒有可以治癒感冒的特效藥，傳染上感冒病毒的人在身體製造抗體之前，就只能以流鼻涕、塞鼻子、打噴嚏和咳嗽來應付病毒，發燒更是因為身體正在對抗病毒。這麼一折騰之後，身體的免疫力就會加強。

誰沒感冒過？

感冒藥片讓你不流鼻涕了不塞鼻子了不打噴嚏了也不咳嗽了，但也干擾了身體的自癒力，削弱了身體的免疫力。喝杯熱檸檬汁比吞一片一片的感冒藥片強，但是迷信感冒藥片的人還是比喝熱檸檬汁的多很多。

問問老吃感冒藥片的朋友，這是為什麼呢？

朋友答道：每個人都吃，不吃也太叫人不安心了吧！

我所說的「內心陰暗的尋思」是指，有一種情況，是因為男人慳嗇女人才

選擇ＡＡ的。

有了這樣一個的標準，再來看看次品男。

講得出這樣一句話的當然是婚姻首選的優質男。

兩年前網上流行著「我負責賺錢養家，你負責貌美如花」這樣一句話。

這次品男獨撐一頭家，老婆雖然也上班，但是整份薪水只用來扮美美。

自己work like a dog工作得像條狗一樣精疲力盡，老婆也工作得像條狗一

樣精疲力盡。

可是，就有一點不一樣，這女人還能shop like a mad dog——血拼得像條

瘋狗一樣激昂失控。

次品男在「我─忍─妳─很─久─了」之後，終於說了一句女人最不愛聽的話：「妳有多少衣服了妳還買？」（衣服可以換上一切女人愛買的東西）

優質男的首要條件是會送花。女人最愛的花種是有錢花和隨便花，偶爾亂亂花。

花自己上班掙來的辛苦錢卻會刺激到心理不平衡的次品男的不滿。每天上班在公司和同事勾心鬥角，下班回家裡和老公錙銖必較，這過的是什麼日子呀？

在次品男說出「妳有多少衣服了妳還買？」之後，據說，有自尊心的女人就會將每一項家庭開支的條目整理出來，開始步上和老公ＡＡ治家的不歸路。

平息了老公的不滿後，在「我已經和你平攤家中一切開銷了喔」的大前提下，女人有付出才能有收穫，回報是：剩餘的錢要怎麼花就怎麼花！逛街血拼再也不必心中有愧！買一切愛買的東西可以理直氣壯！花錢再也不必看到難看的臉色聽到難聽的譏刺！買高檔次的東西更不必惶恐不安！還有，不必再為送娘家什麼禮品意見分歧而起爭執，然後說我不占男人便宜。

這樣迫於無奈的妥協，還硬硬說成是進步的社會、公平的夫妻、獨立的女性，想騙誰呢？

如果把婚後女人分為AA治家女和不AA治家女，你說，久了誰變成怨婦的可能性會高些？

AA治家女只是眼下自我感覺良好。

不AA治家女才是受丈夫守護的妻。

如果你不是塊大哲學家的料，又何必把老婆逼成史上第一惡妻Xanthippe（音譯殘啼癖）？

如果蘇格拉底繼承父業雕刻賺錢養家之餘，才在雅典的大街小巷找人聊哲學，Xanthippe會越來越毒舌越來越潑辣越來越暴烈越來越兇惡嗎？

「結婚不結婚，無論你選擇哪一樣，都會後悔的。」蘇格拉底說這句話是說給男人聽的。

既然女人會怨久成悍，久悍成災，是男人就聽聽胡適老爺爺的教誨吧：太

太花錢要捨得！

家，不是講ＡＡ的地方——我說的。

一般女人的理想應該是：I am a man的lover，not a職場的fighter。

我是個老派女人，我就這麼想，我就這麼講。我還是個一般女人，所以我說的是一般女人，女強人、女ＣＥＯ、女高官這類女人太精英了，只好另當別論。

美國史上任職期最長的國防部長Robert McNamara麥克納馬拉，就是那個將越南戰爭升級、所以歷史書上也將越南戰爭稱為「麥克納馬拉戰爭」的核心人物。晚年到哈佛大學演講，在回顧越戰時做出的結論是：「我們錯了，大錯特錯」。麥克納馬拉很長壽，活到九十三歲，越戰結束後的幾十年，還有人在為越戰做正面的分析，宣揚美國作為世界領袖所持的政治理念，比如說「起碼整個東南亞沒有被集體解放掉」；麥克納馬拉則說：「我們盡力做我們當時判

斷為正確的事，我們也相信自己做的是正確的事，但是後來證明我們錯了」。

ＡＡ治家女，處於冷戰熱戰還是內戰之中的妳有鋼鐵般的意志，妳知道妳鋼鐵般的意志是怎麼煉成的，妳覺得沒辦法妳的自尊就是太強大，但是汰舊過時的老話還是值得深思的：：**讓愛妳的男人為妳付出。**

還有一個和荷蘭人有關的詞條：The Flying Dutchman，漂泊的荷蘭人。

「漂泊的荷蘭人」是大大有名的海上傳說。（也有譯成「飛翔的荷蘭人」的，怎麼看都覺得還是把飛翔留給征服天空。）

「漂泊的荷蘭人」指的是荷蘭人的漂泊幽靈船。

這是歐洲一個很古老的傳說，比華格納那個有女主角Senta的歌劇還要老古的傳說。版本很多，我來說說我的版本吧。話說在一場狂風暴雨中，有一艘荷蘭船逆風前行（肯定是荷蘭人為了省油）。這對海神簡直就是大大的不敬，

海神向船長提出警告，船長掂量著：海神的警告比較嚴重些呢，還是省油錢比較嚴重些呢？不必用猜的都知道荷蘭人會做什麼選擇。結果摳門的荷蘭人惹得海神大大的震怒，海神降下詛咒，令這艘為了省油的荷蘭船永遠在海上漂泊，永世不得靠岸。

據說，和這艘幽靈船相遇是毀滅的前兆。這應該是說來嚇人的，因為很多人都活著回來說親眼見過這艘漂泊的幽靈船，連大不列顛大英帝國的喬治五世（對，就是那個不愛江山愛美人的溫莎公爵的親爹，也就是現在英國女王伊莉莎白二世的爺爺）也說他見過，他不但沒死，還從十九世紀活到二十世紀。還有人說，和這艘幽靈船的船員打招呼，就會被幽靈船上痛苦無助的船員托你捎信；這就更加弱爆了，哪家的小朋友小時候媽媽沒交代過有事沒事不要和怪叔叔打招呼的？

說說寓意吧，「漂泊的荷蘭人」的寓意就是：不要嫁給省油錢的船長，他的船靠不了岸。

芙朗西施以為家是她生命的港灣，以為停靠在她港灣裡的是歸帆。

原來別人只拿她當水上一驛站，串謀來篡她站長之位還搶佔她的港灣。

要不然海盜神秘的財富從哪裡來？

芙朗西施就這樣不明地變成一個漂泊者。

刀刀誅心鼻酸齒冷膽寒肝顫，所以棄婦常常會晃神走神失神不再相信頭上

三尺有神明。

漂泊者不是有再起航的自由了嗎？

在背叛的絕望中，只能對著牆壁發呆發慌，不然，要讓各種想像把自己逼

瘋嗎？

一定要經過很長一段時間之後，棄婦才會明白再起航也是一種選擇。

不如就把這淪為棄婦到再起航之間的時空稱為流沙陷吧。

小時候看電影，最讓我著迷的就是有人跌進流沙窪的場景。

接下來幾天（或許幾年或許幾十年）內，這個跌進流沙窪的畫面會在夢裡

重播，完全不鳥精神分析學的喬裝論，竟然是和銀幕上一樣場景的重播，只是，掉進去的那個人是自己。

研究人員指出，全人類出現最多的夢，是夢見各種跌。只有百分之三左右的人不會作這種夢。

夢是遠古祖先將生存環境所造成的危險傷害殘留在基因裡的記憶。人類的祖先不是那些掛在樹上盪的猴子麼？哪隻猴子沒從樹上跌下來過？

那百分之三沒發過跌夢的人，不能證明遠祖不是古猿猴，也不能證明遠祖是蜥蜴或是外星人。

有了電影之後，各種跌的夢就添了延伸的續集，不只跌、還跌進流沙窪裡。

電影裡頭，是主角的都有死裡逃生的特權，不是主角的多數無法脫險，如果演的是壞人，壞人的下場又如果是流沙沒頂，那真會有觀眾從座位跳起來鼓掌歡呼的喔。這樣演的只限於六○、七○年代的電影。六○、七○年代之後社會變得很複雜，讓你猜得到結局的影片觀眾反而覺得導演很差勁叫人看得很不過癮。

儘管長大後讀過一些科學實驗的報導從深淺密度浮力各方面證實電影裡流沙坑的橋段並不是事實，你以為看過這些報導以後再也不會作跌進流沙坑裡的夢那你就錯了。

也許現在的年輕人過早地熟悉了流沙騙人的招數，所以不會夢到身陷流沙坑也說不定。不只不會夢到，還覺得那麼認真看待流沙的六〇後很不可思議也說不定。

也許現在年輕人發的都是kuso夢，只會夢到自己長髮耷拉死命從電視機裡爬出來。

也就是說，這些都是因時而異、因事而異、因人而異的。誰也不必汗。

我小時候第一次看到流沙的畫面應該衝擊很大，所以夢味就變得很重。

從電影院出來後，纏著爸爸一直要他講流沙把人吞掉的事，爸爸說電影裡頭的流沙地發生在森林裡，他活一輩子連小時候躲日本鬼子躲進森林裡都沒遇到過流沙地，萬一真的掉進流沙地裡，就要像電影裡頭掉進流沙地裡的那個主角那樣，在九死一生時最需要冷靜，不慌張不掙扎就不會往下沉，你看另外那

兩個小兵，越是掙扎就陷得越深沉得越快。

我哦哦哦哦哦哦地表示明白，可是一掉進流沙夢裡還是死命猛抓亂踢。

這就是流沙陷。

——那要多累——那要多久

——那要多苦——那要多傷

——那要多慘——想想都想哭。

很多事不是道理明白了就能做到的。

即便異常冷靜不再猛抓亂踢，要從漿糊狀的流沙坑中爬出來，那要多久

小時候爸爸要我背過一篇契訶夫的文章，有段話這麼寫：「要是你的手指頭扎了一根刺，那你應當高興：『真好，幸虧這根刺不是扎在眼睛裡！』」

芙朗西施最幸運的是，身陷流沙坑的時候有好友同行，沒有朋友伸一根樹枝丟一條繩子把她給拉出來的話，那才實在是太淒涼呢。

身中老公七傷拳、小三生死府、朋友八卦掌之後再掉進流沙池裡去的女人，也是有的。

幸虧此女性情激變而練就一身絕世武藝，世上因此有了女版的獨孤求敗。

很多女人是因為幸虧還有錢。

沒有錢，就只能一天到晚閉上眼睛打坐。但是不要說沒有人告訴你：悲慟時不能打坐。

很多女人是因為幸虧還有錢。

在所有人拋棄妳之後，幸虧還有錢整容。

在妳拋棄妳自己之後，幸虧還有錢買飛機票流放自己。

芙朗西施有個付錢硬逼著她出國散心的朋友，送這種重磅禮物的朋友只出現在電影裡，所以，妳還是得幸虧自己還有錢在離婚之後出國去療傷。

旅行幫助我們找回自己——卡繆

那些心靈雞湯勵志書籍也是這麼說的。因為陌生的環境能讓你換上新鮮的心情。給小小傷口換個有卡通圖案的創可貼都會有好點的感覺，何況全身重傷。

心靈雞湯勵志書籍自然是很溫和正面地勸導同學，遭受打擊的人需要釋放悲戚來緩解痛楚。

還是要慎防另類雞湯，另類雞湯用的是雞凍肉，會以朗讀高爾基的激情激勵你：慨歎是弱者，逃避是弱者，出走是逃避。

非常想問下：不逃避的話，最想做的是殺了這兩個狗男女，一刀切斷他，一刀捅死她，可不可以做？

非常想問下：逃避又怎樣？

卡繆還說呢：對事情感到絕望的是懦夫，對境遇抱有希望的是瘋子。

和激動型迥然不同卻異曲同工的，是無處不廟堂無處不教堂無處不天堂無處不修行到三花聚頂五氣歸元的人和妳說，妳只是在懷疑被貶值的自我，哪裡都不必去，安靜獨處審視自己的內心就能找回迷惘的自己。整個人生都走樣了，不是神經有問題的都會吾日三省吾身，又不能打坐，為什麼不能邊出國散心邊反躬自省呢？所以，重點不是去不去哪裡，重點是一個人獨處。

其實，有錢有閒想到處去旅行的就到處去旅行。

沒錢沒閒只能悶在被窩裡的，也就只能悶在被窩裡。

比旅行花費少很多，比悶在被窩好很多，應該就是找算命仙了。

如果你陪算過，就知道什麼叫旁觀者清。如果棄婦願意相信算命仙說的：

她上輩子殺害他全家，這輩子他一定要來索債，而如果她肯放下怨念，兩人從

此便不再冤冤相報。如果棄婦願意相信算命仙揭露的這些前世今生的神秘真

相，而完成自我靈魂探索自我生命發現甚至還撿回一點自尊，旁觀者清醒的

話，就不要隔岸觀火地批評棄婦這麼愚蠢這麼愛算命這麼相信算命仙。

受過教育的女人不大會承認自己愛算命，因為這樣很不符合高級知識分子

的形象。

指責一位受過教育的人缺少品味是一種深刻的侮辱──艾普斯坦

只要有機會指出別人膚淺了愚蠢了俗氣了，自己就會因為優越感得到滿足

而爽上好幾天。

高僧加持可以，神父避靜可以，就是不可以找算命仙──做人不能這樣勢利。

心照不宣的真相是：很多女人最後能放手放開開放下，是因為找了算命仙。

像 *Eat Pray Love* 裡那個為迷失自我尋找救贖的小莉指點迷津的牙齒快掉光的藥師賴爺Ketut Liyer。

Eat Pray Love 的原著非常好讀，是本尋找自我的遊記。有評論家說，心靈勵志類的書籍很少是偉大的文學作品；蒙田則說除了消遣以外的讀書目的，都是荒謬的。

所以說誰說什麼誰又說什麼，僅供參考就好。

芙朗西施婚姻脫軌是因為出軌的老公和姦軌的小三共為不軌，芙朗西施的逃逸是很被動的。

小莉變軌的婚姻裡，老公沒有越軌的行為，更沒有圖謀不軌的第三者，小莉的縱逃是很主動的。

女人自主性太強，在原著裡還能做充分的解釋，簡縮成電影後就會被譏

為：「為了滿足自己無聊的願望而搞出一齣只存在於三流小說裡故弄玄虛的神

秘旅行」（《芝加哥太陽時報》）。

兩個婚姻失軌的女主角都以各自的方式從新與平衡接軌，結局呢？結局都

是另一個男人的出現讓這兩個女人在她們各自的人生中重新找到價值。

大家最熟知的女人情狀，是張愛玲那句「女人一輩子講的是男人，怨的是

男人，怨的是男人」；婚變女人的情狀往往是：怨的是男人（然後）念的是男

人（然後）講的是男人。倒置排列次序，本末原封不動。

女人本色。

以結果來看既然如此的話，女人要學會的是：放過自己。

有時要這樣想。

之一　姊妹（*The Help*）

外國電影裡頭有一點一直讓我想不明白：為什麼外國電影裡頭的年輕人老愛在閱讀寫字時戴上老花眼鏡？

眼鏡可以是時尚必備潮品，電影中男角女角戴眼鏡來凹造型，很容易聚焦凸顯男人儒雅女人有內涵，本來嘛，細節最能體現導演的功力。但是，外國電影裡的男人女人往往不是戴著眼鏡在公園裡抱別人家的小 baby 或是在公車上給老人家讓座，而只是在閱讀書寫字時才戴。

不是只有老人家才需要在看書寫字時戴上老花鏡的嗎？

上學時，除了體育老師，每一個老師都會在學生自習時批改作業。走到教室前面和坐著改卷的老師報告說要上大小號，上了年紀的老師就會吊起雙眼從眼鏡邊框上方瞅視這三屎尿多的同學。

上了年紀的人才戴老花鏡。從前，戴老花鏡的老人和戴近視鏡的年輕人太容易分辨了，老花鏡從來不規規矩矩端正在雙眼前方，而是危坐在鼻頭上。

老花鏡有戴上摘下摘下戴上的單光鏡和不必戴上摘下摘下戴上的雙光鏡，

可是，戴雙光鏡得忍受中間那一條霸氣橫行叫人看著就難受的槓子。我小時候特在意老人家老花鏡上這條槓子，它像極了老師在作文簿上為了狠批白字錯字多餘的字而打上的槓子，也小小操心過這些老爺爺老奶奶戴了這樣子的老花鏡，看著的是整個被刪除槓掉的狗屁不通的世界。幸好後來這種橫槓雙光鏡被人們摒棄，大家都換上漸進多焦鏡。再後來輪到自己趕上老花眼，十五分鐘做個老視逆轉鐳射手術，一切才恢復正常。

Reading glasses在牛津字典裡的解釋是：讀書時戴用之眼鏡。名詞沒有翻譯成名詞。

從知道有Reading glasses以來——那是好幾十個年頭，一直把它譯成老花眼鏡。直到問了那個和我做十五分鐘老視逆轉鐳射手術的眼科醫生，才把疑惑弄明白。現在看來，是我嚴重的理解錯誤。

先說Andrew Matthews說的一個小故事：十歲時他的世界除了足球就只有足球，有一天足球弄丟了，找來找去終於讓他逮到個懷孕九個月的女人，於是他衝上前責問這個女人幹嘛把他的足球藏在她的外套裡。那個下午，十歲的他

總算搞明白小寶寶是從哪裡來的，對他來說挺有意思的是，在這之前他從沒留意過有懷孕的女人，在這之後卻到處都是孕婦。

這個故事讀起來饒有興味，是因為被祛蔽啟蒙的是個小小頑童。

很普通的常識如果等上了年紀才明白，除了無知，真的沒辦法找其他理由來拗。

眼科醫生說，年輕人患遠視和上了年紀的人患老花，在做近距離的手頭活時都會戴上凸透鏡，這是再簡單不過的道理了，有什麼好想不明白的呢？

知道近視必然知道遠視，就像小朋友學黑與白，大與小，高與矮，快與慢，冷與熱那樣。但是為什麼螢幕上的年輕人閱讀寫字時只要一戴上眼鏡，我就認定那是老花眼鏡，從來沒想過那會是遠視鏡？一星半點他們戴的是遠視鏡那樣的想法一次也沒有過。

以前百思不得其解，說穿了是如此簡單。

這個眼科醫生認為我做了老視逆轉鐳射手術後應該再做個眼袋眼脂抽除術，興許我回答「下次會考慮」時，敷衍得還行，他不但寬宥了我的無知，還

寬慰我說：「我們human beings又不是Squid，是人就會有定見的盲點。」

Squid?

他指的是海底那些長得很古怪又有滿肚子墨水那樣特級武器的傢伙嗎？墨

整個噴墨家族各式各樣的觸手怪一下下統統湧了出來，Squid是烏賊？還是

魚？章魚？魷魚？花枝？軟絲？石吸？透抽？小卷？鮭姑？蘇東？望潮？還是

全部？而且哪個是哪個？

上大學時旁聽符號學教授舉過莫里斯研究的一個例子，給貓兒餵食的時候

捏響貓食包裝袋，只消幾天功夫，弄點包裝袋的聲響貓兒就會出現。聲響當然

不能吃，但是被馴養的貓兒已將包裝袋的聲響認作食物的符號。意思就是，符

號不只包括語言符號，還包括（像聲響這款的）非語言符號；在莫里斯看來，

呈現價值才是符號使用的目的。

對我來說，圖像是最直觀的符號，對整個噴墨家族各式各樣的觸手怪從來

沒有一一把ㄅ們弄清楚過，差不多就是圓頭（◉◉）的和不是圓頭△的。

莊子說了，以有涯的生命追求無涯的知識，只會把自己累死。

符號傳意。世界這麼複雜，幸好有些事只要通過簡單的符號來理解就可以了。

就像不必一一搞懂一大家子的觸手怪，燒菜再爛或是遠離酥炸油爆的女人也知道，觸手怪裡不管是圓頭的還是不是圓頭的，都是水煮之後蘸醬油就很好吃的東西。

膚色是種族的符號。

瑞典一百克朗紙幣上有個頭像是自然學者卡爾・林奈，生物分類學的奠基者，在他的著作《自然的系統》中將人類分成四個種族：歐洲白種人、美洲紅種人、亞洲黃種人以及非洲黑種人。

亞洲黃種人比上不足比下有餘的位置可有挑起誰敏感的神經嗎？

這不算過度敏感，因為，這的確是個有分高下優劣的排列，歐洲白種人一點點沒有紆尊降貴易地而處的意思。《自然的系統》出版於一七三五年，歧視在那個年代是合理的，要不然怎麼販奴怎麼殖民？放在今天，早被輿論攻訐到體無完膚遑論膚色了。

經過那麼多種族屠殺，如今，已經是多元文化時代了，大家在公共場域都得小心翼翼地遵守政治正確的規則。有點常識又顧慮到自身利益的人，心底再怎麼歧視膚色較深的種族，也不會和標榜民主和諧的社會正面衝突。

網上有個笑話，話說有個教練召集了所有球員，說有人投訴他是個種族歧視者，他說我沒有歧視任何人好不好，所以從現在開始在我眼裡沒有黑白之分，你們都是小綠人可以了嗎？那就開始訓練吧，聽好了，淺綠色的站右邊，深綠色的站去左邊。

所以說這是個笑話嘛，所以說你明白為什麼漸漸漸漸地大家就積下了腹誹的習慣。

我開始知道世界上有黑人問題，是讀了我那個時代同年齡層的青少年都會讀的《飄》、《黑人籲天錄》、《根》和《殺死一隻知更鳥》。如果還有的話也沒有印象了。

倒是因為父親非常愛看電影（小時候還以為每一個家庭每一個週末都一定要上電影院），電影其實比那幾本書更早讓我發現到這個世界上有黑人的問題，印象最深的一部是Guess who is coming to dinner，好喜歡這部電影呀。

在美國不要叫黑人「黑人」要叫「非洲裔美國人」——是看電影得知的。

在美國不要叫黑人「黑人」要叫「非洲裔美國人」，是不平等觀念的人逆

向製造的不平等，幹嘛不叫白人「歐洲裔美國人」？——是看電影得知的。

看飛人喬丹的比賽，覺得神特別眷顧黑人。其實黑人不喜歡別人說黑人特

能跑特能跳特高大特威猛，貌似黑人除了打籃球只能練拳擊，這不是歧見是什

麼？——這也是看電影得知的。

傾注所有力氣也只能想到這些。

對於讀物或電影中的黑人的故事，好像只能有上學時為應付考試而背的：

「祥林嫂是舊中國農村婦女的典型形象。在萬惡的封建制度下被踐踏、遭迫

害、受鄙視，在封建禮教和封建迷信雙重打擊下，她連起碼做人的資格都沒

有……」那樣的理解。

也就是說，就那麼幾本書和幾部電影，上圖書館從來沒有想過要找些有關

黑人的資料來看看，說真的，對黑人問題的具體細節又知道了什麼呢？

黑人過著黑人的生活，我過著我的生活，交會只在閱讀或看電影的時候。

雖然明明知道有只能片面理解的地方，文字或畫面讓你有切膚的感覺又不可能只是想像（嗎）。

還是那句老話：文學是人學；看影片能叫你起共鳴的那點東西，叫人性。

◆　◇　◆

所以，不觸及膚色卻被《姊妹》這部電影打動的，是什麼？

就像之前對遠視眼鏡的片面理解，看了影片之後讓人揣思：寬宥，可以不需要原諒別人。

誰都饒恕和誰都不饒恕　同樣殘忍——塞涅卡

影片結尾，愛比琳（Aibileen）對希莉（Ms Hilly）說的話，讓我突然覺得好像終於明白昆德拉說過的一句話：「在地球上人的博愛只在媚俗的基礎上才可能」。

希莉這個仕女班頭，各種傲慢、偏執、狹隘、任性、霸道、刻薄。飾演希莉的布萊絲霍華說她能演活這個反派角色，因為現實中就是有這樣邪惡歹毒的女人。她居高臨下、頤指氣使、盛氣凌人、專橫跋扈，最重要的是，她熱衷於操控、干預、支配、左右、擺佈別人的命運。

世上沒有絕對的好人也沒有絕對的壞人，這樣的話安全穩妥，聽起來還有深度。

好人說了惡毒的話，壞人做了慈悲的事，這類的晦澀才有層次才夠深刻。

狄更斯早死了，是非善惡涇渭分明，別人會笑說你還活在十九世紀的。

老練世故圓滑的影咖不爽了，覺得一**再使壞**的希莉太臉譜化了。

「可憐人必有可恨之處」不知道幾時改成「可恨人必有可憐之處」，倒裝一下，就讓人覺得自己硬是比別人有更博大的愛心，硬是比別人更瞭解人性。

如果以《小說面面觀》裡佛斯特的標準「小說家透徹瞭解的人物即為真」來看希莉，並不是簡單的醜化，而且我相信，這個世界上很抱歉就是有這樣子的蛇蠍女。

為安全衛生起見，希莉擬定的圈廁方案提出自家廁所和女傭的廁所要劃清

界線，女傭的廁所應該設在屋外。非我族類，其溲必異，其廁必隔。希莉家女傭米妮敢敢觸犯希莉定下的溷戒，解雇之後還要趕盡殺絕，讓鎮上其他人再也沒人雇用她。

這只是希莉為所欲為的一個例子。

當，發生在女傭身上這些三不公不義的事都化成鉛字編寫出版成書的時候，就像巨大能量因壓力飽脹而必然釋放的龍捲風。

書上用的雖然都是化名，但是，在這樣的鎮上，索隱式比附的猜測大多八九不離十，作為龍捲風漩渦中心的班頭希莉更是「燒成灰大家都認得出是她」。她自己就認出了她自己。

人生第一志願就是以女王自許又有眾跟屁追捧的希莉抓狂了。

排擠、打壓、造謠、誹謗、欺凌、誣賴、陷害you name it，都是希莉慣用的手段。

希莉威脅寫書的作者史基特沒能得逞，就把矛頭對準愛比琳，要將她往死

裡整。

愛比琳是希莉麾下跟屁一號李佛家的女傭，整人對希莉來說是志在必得的事。

在跟屁一號李佛的家中，希莉捏造事實污蔑愛比琳偷了她借給李佛家的銀餐具，說歸還的銀餐具中少了一把叉子和兩把湯匙，所以愛比琳不只要被開除，她還要報警叫警察過來抓人。

愛比琳明說自己沒有偷東西，希莉也明擺著**我知道你沒偷我就是要陷害你偷了你奈我何**的強勢，明說她不能因為書中所寫的東西讓愛比琳坐牢，但是肯定可以用偷東西的罪名搞到她坐牢。

電影裡這種大冤枉的情節總是讓人覺得很悲哀。

也不知道為什麼，一碰上這種情節，雖然不至於馬上、但是在接下來幾小時或幾天內，我總會想起小時候父親講過的一個好玩的故事……有條天生不會咬人的小蛇，經常被欺負到很慘，後來小蛇在一座橋上遇到一條老蛇精，老蛇精看他是一條心地善良謙恭忍讓憐貧敬老的好蛇，就教育他：你天生不會咬人，

但遇到危險時，還是得呲牙咧嘴並且發出刺、刺、刺的聲音來嚇退敵人。

愛比琳反唇相譏了：「你別忘了我知道你幹的那些缺德事。從Yule Mae（被希莉弄進監獄的女傭）那裡聽說，在監獄裡有大把時間可以書寫，大把時間可以把你的真面目寫出來。紙張還都是免費的」。

希莉：「沒有人會相信你寫的東西」。

愛比琳：「誰知道！有人告訴我說我是個蠻不錯的作家，寫的書都賣了很多了」。

剛剛才說了，電影裡這種大冤枉的情節總是讓人覺得很悲哀。

如果不是腦袋進水，要在別人臉上打一大巴掌之前，就應該知道這一大巴掌打下去之後，對方肯定會回摑，對吧？

不一定哦！

參考答案①：搧慣別人的，是還沒判過冤案下判後現場會「血濺白綾、六月飄雪、大旱三年」的大貪官；

參考答案②：摁慣別人的很有把握被摁的人不敢回摁，因為回摁了，被摁的那個人怕自己立馬會被歸入以血還血、以毒攻毒、以惡治惡、以暴制暴的非善類；

參考答案③：摁慣別人的知道，被摁的那個人從小就被爸媽教育「有人打你右臉就會連左臉也轉過來讓他打」的道理。

有一類電影很多同學都看過，片長一百二十分鐘，女主角含了一百分鐘以上的冤屈，非得最後幾分鐘真相才得以大白。女主角在整部電影裡頭，除了兩淚漣漣，逼急了就只能「不可以，不可以……」或者「呀咩喋，呀咩喋……」或者「蛤饑蟆，蛤饑蟆……」地，無助地囁嚅。

用……是因為，明明誰都能把事情說得很清楚的，偏偏螢幕裡那個被冤枉的人要用刪節號。彷彿衜冤越深越久，冤洗時觀眾會越亢奮越感動似的。

還有一種情況，參考答案④：摁人的、被摁的、還有觀眾都知道，摁人的佔據著壓倒性的制高點，被摁的就像那只不會咬人的小蛇，無論如何就是不會咬人，呲牙咧嘴並且發出刺刺刺的聲音也很容易被看穿，被看穿了下場更悲慘，就像電視劇裡常說的「你死定了」的那種下場。

於是，希莉和李佛說：「叫警察過來」！

在已然不可收拾的無望中，愛比琳尋回她不亢不卑的莊嚴肅穆。

愛比琳以堅定的眼神看著希莉說：「你總是用恐嚇和謊話來得到想要得到的東西」。

李佛：「愛比琳別再說了」

愛比琳眼睛沒從希莉臉上移開繼續道：「妳是個惡毒的女人」，「妳不累嗎？希莉小姐」——「妳不累嗎？」

希莉嗔目皆裂連嘴角都在抽搐，除了憤怒，還有一些別的什麼，不管那別的什麼是什麼，卻讓她頓時失去要你死定了的頑強鬥志。

六神無主的李佛只好叫愛比琳離開。

一生求主垂憐的愛比琳步出李佛家，以虔誠的宗教情懷忖思她堅信的「上帝說我們必須去愛我們的敵人」，但是，「這實在是太難做到了」。

在「太難做到」的感慨和新升起的希望中，愛比琳漸行漸遠至劇終。

憑這樣就能說**正義必然戰勝邪惡**了嗎？

幸好導演沒有這麼急切地想討好上帝。

深情英俊卻偏偏患上白血病的男主角的病房裡掛滿了癡情漂亮的女主角不吃不喝不眠不休才折好的一萬隻紙鶴，女主角顫抖著濃密的眼睫毛對男主角說：你覺得沒有元氣的時候一定要看著這些我用善願誠意折出來的紙鶴，更要為自己加油打氣，所以拜託你千萬不要再說什麼自己沒有希望這樣的話了。

——這類情節的漫畫本非常暢銷。

女主角：「我不想再讓壞人擺佈我，我不想再因為別人的傷害而委屈我自己，我不想再因為別人的過錯而懲罰我自己，我不想再因為老想著怎樣報復別人而扭曲我自己，所以，我唯一能做的，就是原諒這些人。」

男主角：「原諒需要很大的勇氣，妳真的好勇敢哦。」

——這類電視劇情節出現在收視率最高的黃金時段檔。

（編劇覺得從因為到所以之間的邏輯好像很理所當然）

總之，非常善良的人處於非常艱難的境遇，一定要抱著重新打起精神重新整頓出發的希望喔！

愛情是男女主角兩個人的事，倆人執意沉浸在至死不渝的真諦中那也是倆人你情我願的事，萬一男主角骨髓移植或臍帶造血幹細胞移植都不治而身亡，堅強又有毅力的女主角也一定能為自己加油打氣的。

但是，放下過去並寬恕每一個傷害過你的人，卻不是這麼簡單的你情我願的事，對嗎？

如果說放下的是自己，寬恕的是別人，這兩件事中間為什麼能加上一個等號呢？

自己想安慰自己又找不到理由時，就讓自己相信已經原諒了傷害你的人，

不只原諒了傷害你的人，還可憐傷害你的人，最好還要感謝傷害你的人。不覺得很矯情嗎？傷害你的人完全沒想過要你原諒，你的寬容不只是矯情，還顯得很滑稽呢。

反正是一廂情願，為什麼不能原諒被傷害的自己，可憐可憐被傷害的自己，感謝感謝被傷害了還活得好好的自己？

只因為害怕別人說你太個人主義嗎？

真誠的對待自己受傷的心，總好過讓真誠摻進了偽善吧。

寬恕使我們因釋放而得救，這完全沒錯。但為什麼寬恕一定要扯上別人呢？況且還扯上一個覺得傷害你根本沒有錯的人？

我們就不能寬恕我們自己、放過我們自己嗎？

不扯上那個傷害你的人，你就不能治癒自己的傷痛了嗎？

不是自虐的話，有必要這麼抬舉傷害你的人嗎？

寬恕別人就是善待自己，這不會有誰不同意，但這應該是指傷害你的人請

求你原諒的情況不是嗎？不寬恕別人就是讓苦澀怨毒在我們心田滋長，這也不會有誰不同意，但這也應該是指傷害你的人請求你原諒而你還不肯原諒的情況不是嗎？

釘死耶穌的人並沒有請求赦免，但是耶穌饒恕了他們。耶穌禱告說：「父啊！赦免他們，因為他們所做的，他們不曉得」。

以神性來要求人性，不應該是拿來要求別人，而更應該是屬於個人的選擇吧。有很偉大的人做到了，沒有很偉大的人做不到；很偉大的人不會因此很驕傲，沒有很偉大的人也不應該因此很羞愧。

也就是說，**要原諒壞人**（當然是指刻意傷害你的人，不是和你沒關係你只是看ㄊㄚ不爽就說人家是壞人那種）的說法，不能是用腳卡住你家大門不讓你關門的推銷員硬硬推銷的貨品。

漁夫對一條被釣上來的鯛魚說，你有清蒸、紅燒與刺身的選擇。

鯛魚答曰：「清蒸的味道會比較清淡喔」。

是有這樣的鯛魚，海水深了，什麼魚沒有？

會回答「清蒸的味道會比較清淡喔」的鯛魚，是因為從小鯛媽媽就教育小鯛魚，那麼回答的話，死後就能進入海龍宮永享吉祥；或下一世就能投胎轉世成為鯨魚。

稱之為無情世界中的無奈情感也好，被壓迫生靈的一聲歎息也好，有信念的人會由得別人愛說什麼說什麼，所以，你不肯說「清蒸的味道會比較清淡喔」，也不必在意別人「不原諒別人很不厚道」的說三道四。

越是貧瘠，越是索取。人心越澆離，越是懷疑以直報怨，越是要求（別人）以德報怨。

這希莉那是什麼人啊！是的，她一時語塞了，如果有續集，你認為她在回過神來之後，會：

（一）下足功夫做足準備重挫愛比琳；還是（二）變成一個善良的女人找愛比琳懺悔？

我是說如果只有這兩種可能──當然有三、四、N種可能──哪種可能的

可能性高些？

所以，非常喜歡這部電影的結局，導演（或編劇或原著小說家）沒有毫無頭緒地要愛比琳與人為善，沒有要愛比琳很矯情地對希莉說「不管怎麼樣我原諒你」或離開之後自己很滑稽地對自己說「不管怎麼樣我原諒她」。

「妳不累嗎？」這句話問得太好了。

好到可以讓人發愣的那種好。

誰能一生沒受過傷害的？

尤其是人在江湖，身在職場。

第二次世界大戰之後，女人大舉湧入職場，算起來還不及百年。

要在男人佔據的地盤上立足，不是初到貴寶地拜拜碼頭拜拜山頭就足夠的。為了站穩腳跟，女人在修煉成妖狐魅精這回事上不只特下功夫特刻苦，也明白身在 e 時代，不能像聊齋那年頭那樣，動不動就有上千年來集腋成裘，所以研修的進度也有夠快。

說到底，希莉只是個上世紀六〇年代的家庭主婦。現在職場上的蛇蠍女，那有像希莉這樣、壞到那樣外露的？

專業特不行、心胸特狹窄、金錢特薰心、權力慾特旺、安全感特缺、妒嫉心特強、操控癖特霸、優越感特重，報復心特烈、或許還有更多別的理由，只要你是她眼中的假想敵，或者你不巧站在她想要得到的東西的前方，她的價值觀也好她的幻聽也好，都在告訴她：她就只能除掉你。

總之，她積下的怨念推多，多到自己一個不舒服，就得找個人來懲罰。

從榮格「集體無意識」之「大母神原型」來看，近幾千年來父系男權的歷史階段將上古大母神的文明記憶沖刷淘盡，對女性的敬仰隨著宙斯將祖母級的蓋婭擠出政治舞臺後早已凋零萎靡。幾千年馴養下來，妖狐魅精都知道要將最見不得光的禍心包藏好，以男人最受用的低眉順眼阿諛奉承諂媚迎合，借助男人（當然是指公司裡權力最大那個男人，這在目前還是占多數的實際）的力量來打擊假想敵。和笨到所有壞心眼都外露的希莉比起來，現代職場上的蛇蠍女都知道溫婉陰柔卑下是最起碼的偽裝。她到大老闆房間轉一圈灑掉幾顆鱷

魚淚她肯定會變成那個工作最賣力、最不懂得保護自己又被你欺負得最厲害的弱者。

如果你家世清白健康成長，就得花好長一段時間才弄明白什麼叫無中生有。

如果你遇上這號蛇蠍，不需要再追問（各種）為什麼！

不要不相信，這樣的人，傷害別人不會受到內心罪疚的折磨。

也不要相信，這樣的人，再過幾年你且看她會有什麼報應的因果論。

The trouble with the rat race is that even if you win, you are still a rat.—W. S. Coffin

柯楓的名言：（職場上）激烈競爭的麻煩在於，就算你贏了，你終究不過是隻老鼠。

將范成大「縱有千年鐵門限，終須一個土饅頭」化用於現代職場，就是勾

心鬥角爭加薪，心計算盡搶升職，只為了退休後拿這些錢去買墓地。

為一抔黃土，這麼辛酸，爭個骨灰罐。

不管幹了什麼，總之誰誰誰都有苦衷。

小時候誰的爸媽沒教過「不要傷害別人」？

很遺憾，蛇蠍女確實是存在的。

碰上蛇蠍女的好處是，你在反思反省之後會更認識你自己。

如果被只能傷害別人來得到自己想要得到的東西的人傷害，不必在原諒不原諒的糾結中越陷越深，不必在「她會挑中我我肯定有問題」的糾纏中過度自責。只要你很清楚你碰上的是蛇蠍女，就別懷疑自己，請你相信你自己。

只要我們願意化解自己的不甘，還相信「但問良心」，也接受就是有人「但憑狠毒」。

其實不甘什麼呢？做壞事的是她不是你。不遭遇些不公不義怎麼能開闊胸襟呢？

只是，你的求善不必包括原諒邪惡的人。真的。

說到底，蛇蠍女就是蛇蠍女，當希莉找上愛比琳的時候，怎麼樣都不會有好結果的。

怎麼淨挑女人說事？難道就像祖師奶奶說的那樣，同行相妒，所有女人都是同行嗎？

因為現在講的是《姊妹》這部電影啊！講殘暴男的電影多了去了，不急呀！

還有呀，別老愛在雞蛋裡挑骨頭，你不累嗎？

之三 美國往事（*Once Upon A Time In America*）

「《美國往事》（*Once Upon A Time In America*）是蹺課去看的，已經上大學了，坦白說卻看蒙睡著了。在睡睡醒醒之間覺得裡面有些東西可以再看看……」這是外子買《美國往事》光碟時說的。

能讓這個老影咖（當然當年還是小影咖）承認看蒙的電影，真·的·

不·多。

《美國往事》這部影片：一，三段時空穿插交錯跳躍頻仍；二，兩百六十

九分鐘的正版當初在電影院放映時被刪減成一百三十九分鐘；三，上映的那個

年代（一九八四）呀不論是哪個國家的電剪局，對這麼暴力色情血腥的影片，

枕戈待旦的克敵精神絕對是無比高昂的。

所以——「所以，當初上映，不看蒙才怪嘛！」就不算是一句安慰的話了。

如今市面上能買到的兩百二十九分鐘光碟，至少能讓影咖脈絡較清晰地觀

賞這樣一部關於男盜女娼的電影。

故事講述的時間：小混混大半輩子將近五十年的經歷。

故事講述的地點：紐約曼哈頓猶太人貧民區裡的幾個小混混。

〔關於時間〕將近半個世紀是個什麼概念呢？在這個膜拜青春的年代，年

齡＋半個世紀是讓人瀕臨絕望的事實吧。可是，每一個人都會有不同的感受價值不是麼？老就老吧，誰能不老？可為什麼你我身邊總有一些人，看到有了年紀又不想裝打了雞血的人，就立馬跳上前去鼓勵人家要人老心不老，熱心地勸戒別人要奉積極的態度為圭臬、要擺出不向命運低頭的架勢……巴拉巴拉……這樣子的善意也太草率一點有沒有？

就是想很**人老心也老地老去難道不可以咩？**讓不讓人家安安靜靜地老去呀？

這部電影講的就是人老心也老的故事。拍攝這部電影時，勞勃狄尼洛正值不惑之年，這個酷到不行的中年型男在戲裡恰如其分地扮演外號麵條的中年外，還演飾了老麵條。太多演員扮演老角色時，不管上演的角色是鄉下老農還是藍血貴族，一定要刻意搞出一些貌似神經痛發作的演技。而勞勃狄尼洛這個戲王，演繹年老麵條的演技看得真叫人內個舒服。這也是我看過的老妝化得最好的一個。這個超贊的化妝師好像擁有魔鏡般看得出二三十年後的勞勃狄尼洛會老成什麼模樣；而在戲外的現實中、二三十年後歷經星移斗轉的勞勃狄尼洛也乖乖地順著這個超讚的化妝師所要求的模樣那樣老去。真是有點點不可思議。

只是這篇文章要講的不是麵條，而是麵條的小同夥一個外號沛希（Patsy）的小盜男。

〔關於地點〕我們這些生於現代繁榮都市小康之家的普通小老百姓，和貧民的接觸，往往僅限於曾經到過中國貧瘠山區當義工，要不就是自助旅遊時目睹印度鬧市路旁以帆布帳篷為家像一輩子沒洗過澡全身腫腫的賤民。

不同國家有不同程度差別的貧民區，聯合國人類居住規劃署還將貧民區區分為「（有）希望的貧民區」和「（已）絕望的貧民區」。從聯合國人居署發表的資料來看，進入二十一世紀後，全球城市人口劃世紀地首次超過農村人口，居住在城市地區百分之五十的人口中，就有百分之三十二住在貧民窟裡。

陽臺花盆裡長不出千年蒼勁老松。孟母三擇鄰處就是為了說明環境的影響力。

當然，貧民窟裡有高風亮節精忠報國的人傑，就如皇宮中有卑鄙無恥荒淫下賤的敗類一樣。天亮不是公雞叫出來的，貧窮落後卻是貧民窟成為罪惡滋生

的搖籃那樣實屬常識。不管古訓多睿智，「富養女」在貧民區裡壓根兒只是廢話。

女人賣淫，動機當然是——為了錢。即便是為了錢，大體上還是能區分為兩類：一，為生活苦逼；二，為生活享受。賣淫女多出身下層社會貌似奶大等於無腦這類刻板印象。如今，研究世界性交易的機構指出：一，賣淫女多數來自問題家庭；二，越發達的社會越多賣淫女來自中產階級甚或上層階級的家庭。只是這篇文章要講的不是來自中產或上層，而是來自貧民區裡一個名叫姵姬（Peggy）的小娼女。

——喘口氣——

佩姬是個暗娼。

「暗」，只是指她沒有領國家簽核准營業的賣淫執照（這樣子不必繳稅），其實住同個社區的男人好像沒有不知道她賣肉價碼的。

從她身上，你會發現，雖然不容易理解卻也能被說服，世上有這樣一種

人，不知道是腦袋還是身體還是心靈接種了什麼免疫疫苗，使她能抵消一切蠱短流長，你拿不準她是完全不開竅還是徹底開了竅，但是肯定比修煉「八荒六合功」的天山童姥有更更上乘的內功，她煉就的是打遍天下無敵手的**死豬不怕滾水燙**。

沒有賣身救母的茶苦，沒有逼良為娼的窘陋，佩姬出租肉體只是為了奶油蛋糕。

奶油蛋糕當然是個隱喻。那自然要來一個奶油蛋糕的特寫鏡頭。雪白泡沫奶油堆上嫣紅的櫻桃是這個特寫鏡頭中最耀眼的造型。

配合電影鏡頭的軸線規則，櫥櫃玻璃後還有沛希這條未成年的小淫蟲。

櫻桃和奶油作為性慾的換喻，是電影中常用的手法。綿軟醇潤香甜正要在你舌尖化開時，沛希和小店東肥蘑（fat Moe）說：「買兩分錢的她只給你打炮。打炮我自己都能打」。

狠下心來買了五分錢的蛋糕，有備而來的沛希鐵下心要真槍實彈實戰的性經驗。

我們跟著沛希來到佩姬家門口，敲了門，準備看這一場性交易如何上演。

佩姬她媽來應門，從被推開的門看得見正在洗澡還在等媽媽添加洗澡水的

佩姬的裸背。

對一個想初試雲雨的小淫蟲來說，這半裸的驚鴻一瞥帶來的視覺衝擊足夠

讓他在等待時浮想那個聯翩想入那個非非情不那個自禁心意那個猿馬的了。

所以大門再度掩上後，我們就陪著沛希在樓梯口等待。

守在門前樓梯口，幾秒鐘前大門半開的半裸花色猶自在眼前游弋，這出乎

意料之外的前戲能不刺激沛希的性腺激素，讓這小淫蟲的中樞神經更為亢奮嗎？

導演安排**這麼湊巧**的一幕實在是刻意煽情到有點任性了嘞。

我們正想輕笑～呵……呵……。

還沒來得及笑出來呢，有什麼東西已經從沛希的春夢中冒出芽來。

就在這等待的時候，沛希的慾火閃了神，沒商量的就轉移到蛋糕上去。

本來只想偷嚐一口，再多嚐一口，再多嚐一口，再多嚐一口之後再多嚐一

口⋯⋯。

把櫻桃拈起來──連空氣都在匍匐──再把櫻桃摁回蛋糕上⋯⋯。

再次拿起赤豔的櫻桃時，之前的蠶食一古腦激越成鯨吞。

這個片段非常短，沒有心理敘述、回顧敘述、預示敘述、同步敘述、全知

式敘述，總之什麼說明都沒有，怕是前後不到三分鐘的這個片段容納不下其他

話語。

它只純粹地在以動取靜和化靜為動之間運轉。

拍攝飲食男女之牽扯糾纏的電影很多，多到各路導演沒辦法都只能想方設

法巧妙變化戲法；對於將來，這也將是永不枯竭的主題，應該會有更多的導演

嘗試以更新的方式呈現這個古老的母題，這只能翹首以待。

這部電影拍攝到今天將近三十年，三十年對每一個星期都看電影的影咖來

說，不能不說是相當漫長的歲月；不為了拼個誰輸誰贏，《美國往事》這一個

片段還是我個人最喜歡的一頁經典。

把青澀安置在粗俗的框架裡，子留下我們對誘惑難以抗拒的啞然。

◆　◇　◆

倉廩實則知禮節，衣食足則知榮辱

糧倉囤滿了豐衣足食了才來談禮節和榮辱。

這是史上開設第一家女閭（國營妓院企業）的管仲所說的。

年代一夐古，即便不參照上下文、一句簡單的話就能衍生出許多歧議。最常見的有：倉廩實了還不知禮節，衣食足了還不知榮辱，你管子到時還能怎樣自圓其說？衣不蔽體食不裹腹的人就不知禮節不知榮辱了麼？你管子這不是歧視窮人嗎？倉廩空衣食缺而知禮節知榮辱這樣才是君子之道！你管子只不過是個利益薰心之徒！

等等……等等……等等……。

使然套入自然必然想當然中再加以**引申**，不正是如今最最日常的話語生態嗎？

資訊爆炸到讓人總是害怕語義的空缺，總是渴望從每一句話裡抽繹出更叫人滿意的意義，總是巴望得到更多更多的意義乃至更多更多的意義。

各自表述的主體總是不同意別人的觀點，於是就建構出更多元的眾聲喧譁。

莊子譏諷儒墨「**以是其所非而非其所是**」說出了⋯人們都以自己認為是的意見去批判別人的非而以自己認為非的意見去批判別人的是。總之大家不斷努力打碎一切再重新編碼。

小時候爸爸下班回家時不時會帶上幾本書的朋友，這些書中總會有一本《世界名人名言》有沒有？有沒有讓你覺得伏爾泰那張玉樹臨風服飾華麗的半身照是整本書裡最吸引眼球的？念完伏爾泰那些名句後你對這顆「歐洲的良心」簡直敬佩到不行，有沒有人剛剛好也最喜歡那句「**我可以不同意你的觀點，但是我誓死捍衛你說話的權力！**」？然後把這句經典連同英文版I disapprove of what you say, but I will defend to the death your right to say it背得滾瓜爛熟。

幾十年過去了，然後你得知這顆良心的祖國力圖撥亂反正，挖掘出多方證據證實伏爾泰從來沒有說過這句話。原來是為伏爾泰寫傳記的伊夫林・比阿特麗斯・霍爾在一九〇六年出版的 The Friends of Voltaire 一書中所寫的，她為這句話標上引號，結果大家都誤以為這句話是伏爾泰本尊說的。

你腦袋的螺絲天哪就一下下栓緊了這位霍爾女史小學在上語文課時是在幹嘛都打瞌睡了沒有在聽老師講標點符號怎麼用了嗎 然後伏爾泰另一句經典突然又蹦了出來──圖書館是人類知識與謬誤的寶庫，你再也搞不清楚伏爾泰到底有沒有說這個。

歷史再現再現了什麼？

這樣被疑似裝酷的問題就一直一直來回糾結，一直一直一直這樣一直一直一直那樣，的時候，當然要做轉移。先放鬆肩膀，再閉上眼睛，回味一碟你吃過巨巨好吃的燜鴨肉醬麵，或聽聽朱里尼指揮的莫札特協奏交響曲 K.297b，或很多其他……總之世上有的是美好的東西。

邏輯假像是欺騙，審美假像是遊戲──席勒

小蝌蚪長大了之後變成大蝌蚪是欺騙；青蛙被公主親吻之後變成王子是遊戲。

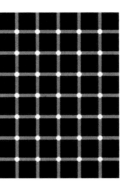

誰也沒有辦法算得出圖中到底有幾個黑點。

科學家還沒辦法告訴我們為什麼我們會產生錯覺，只能很肯定地告訴我們產生錯覺是眼睛的特點。蝸牛雖然大近視眼睛卻能看到背後；人類不轉頭是沒

辦法看到自己背後的，所以才說暗箭難防。比牛頓還牛的麻原彰晃能在空中懸浮，除非想做水上行走的先知想瘋了，我們都只是肉眼凡胎。

我們只是普通人。

飲食男女，人之大欲存焉——《禮記》

從小就理解成：為了個體生存而吃喝，為了人種繁衍而性愛。

柏拉圖《饗宴》（Symposium）中說亞里斯多芬說，人類因為自身越來越強大，就圖謀向神祇造反。聽到這個消息的神祇們都氣到不行，最直接的做法就是消滅掉這些狂妄自大的人類。但是消滅掉人類那麼神祇就沒有人來膜拜了，那麼神祇就沒有被祭祀的供品了。於是，天神之王宙斯和眾神商量後，決定把人類這個高傲的雌雄同體或雌雌同體或雄雄同體劈成兩半。這一石二鳥的主意實在是太昭顯高明了，一來、把人類劈成兩半後立馬就能削弱人類的力量；二來把人類劈成兩半後，一個人立馬變成兩個人，你想想，一份供品就跟著變成

兩份供品了。

你以為神祇是什麼？神祇是說要有光就有了光的偉大造物者！

人類便這樣被劈成兩半……了……從此以後被劈成兩半的人類，在時機成

熟後會去尋找被劈掉的**另一半**。

這種追求幾幾乎變成一種不可抗拒的命運。它的名字叫愛情。

神祇把人類搞得這麼脆弱這麼不完美，人類對完美而沒有殘缺的憧憬就越

發炎熱。

亞里斯多芬不知道的是，宙斯留了一手。

（宙斯祂爸克羅諾斯用大鐮刀砍下了宙斯祂爺爺烏拉諾斯的陽具而簒位成

功後，害怕自己遲早要遭到同樣報應，妻子蕾亞每一次一生下孩子，克羅諾斯

就把孩子吞進自己肚子裡。〈……祂以為報應是什麼？報應就是「善有善報，

惡有惡報，不是不報，時辰未到」〉！到生下最小兒子宙斯時，時辰雖然還是未

到，但是宙斯祂媽看祂爸已經吞掉了她辛辛苦苦生下來的五個孩子，就用狸貓

換太子的手法包裹了塊石頭給克羅諾斯吞下。暫且省略掉掩護宙斯成長過程的

艱難，總之宙斯長大了，報應的日子到了。不是說了嗎這是遲早的事。宙斯和祂媽攜手合作讓祂爸把吞下的五個哥哥姐姐吐出來之後就將祂爸囚禁在地獄最低層的塔耳塔螺絲。萬神之王克羅諾斯成了階下之囚後一切就得重新洗牌。在抓鬮抽籤時，宙斯動了些手腳，祂哥波塞頓掌管海洋，祂弟黑帝斯──傳說人類最好不要直呼這個名字，如果你不信邪專愛抬槓那你就試試看囉，試完之後最了不起可以向別人炫耀有怎麼樣沒有怎麼樣嘛會怎麼樣嘛如此而已──掌管冥界，祂自己成了掌管眾神之王。你是不是又想問，你不是說宙斯是老么嗎？那這哥哥弟弟怎麼分的？嗯……其實是這樣的，宙斯祂爸把前面吞下的那幾個孩子吐出來的時候祂們是如當初吞下去的初生嬰兒狀，所以在祂們重生時宙斯就變成祂們的兄長。那就說宙斯變成老大好了，那為什麼波塞頓還是祂哥哥又？呃……這個連我自己也覺得挺亂的好不好，中文的兄弟姐妹英文中就只有brother和sister，中文的伯伯伯母叔叔嬸嬸姑父姑媽舅父舅媽姨父姨媽英文中只有uncle和aunt，中文的堂哥堂姐堂弟堂妹表哥表姐表弟表妹英文中只有cousin。反正人家自己喜歡這樣不清不楚，我們拿來認真不是很犯傻嗎？所以，還是回到宙斯到底留了哪一手好不？）

亞里斯多芬不知道的是，宙斯留了很絕的一手。祂說服祂那個掌管冥界的

弟弟黑帝斯，在人們死後過冥河（我們的忘川河）時，加上一味 made in China

的孟婆湯，就這樣，人們在下一世想找回自己原來的另一半時不僅困難重重，

更多的是找到的並不是自己原來的另一半。這樣一來，人們就會更深深深深地

害怕神祇的威力。

幾番浮沉之後會對人生有更深刻的感悟──不如這麼想。

得之我幸，不得我命。

你奈祂何呀？

而那些找到原來另一半的幸運兒，就能體驗到最最最理想的結合──**靈慾**

交融。

法語把性高潮 La petite mort 稱為「短暫的死亡」。

每一個享受過身心歡愛合一的人，都會小心翼翼的珍藏這一種仙境般的癡

厥，而嘗過這一種幸福的快樂，就實在是懶得去反駁「為了人種繁衍而性愛」的謬論。

◆　◇　◆

基督教徒接受人類祖先因為受到誘惑而負罪，世世代代子子孫孫需要贖罪。

很多人問過為什麼亞當夏娃吃了個蘋果，世世代代子子孫孫就得為他們贖罪呢？

你還沒有問過的話你找個牧師問看看。我年少無知時問過——大家都年少或曾經年少，知道年少無知的刨根問底單純是企盼心靈成長並且是有結實依傍的成長——結果被告知亞當和夏娃吃的不是蘋果，是分辨善惡的智慧禁果

（呀重點不是無花果還是天仙果還是榴槤呀……那些漫畫書上畫的都是蘋果你到底除了聖經看看沒有看漫畫的……亞當偷吃禁果時太惶恐而將果肉哽在喉嚨，喉結就是罪證，大家都叫喉結Adam's Apple（亞當的蘋果）沒有人叫過Adam's Durian（亞當的榴槤）那還不是蘋果是什麼）。神是萬能的就不能另外闢個園

子來種這顆會長分辨善惡智慧禁果的智慧樹了嗎？萬能的神應該知道人類是經不起誘惑的那為什麼千交代萬囑咐人類不能吃這個智慧樹長的智慧禁果呢？

大家一定聽過「粉紅色的大象」那個挺出名的心理實驗對不？只要有人和你說「你無論如何一定千萬切切完全絕對不要去想一頭粉紅色的大象」，那你無論如何一定千萬切切絕對就只能想著一頭粉紅色的大象。

吩咐交代叮嚀告誡會讓叛逆的孩子反其道而行，讓乖巧的孩子按捺不住好奇。

結果就只有搞到大家都很焦慮有沒有？

不過，朋友之間應該儘量避免討論的三件事就是：一，宗教；二，政治；三，金錢。

既然這樣就說總結好了⋯上帝創造人類，人類在蛇的誘惑下違背了上帝的命令吃了分辨善惡的智慧禁果，犯下了必須世世代代救贖的罪孽，這個罪孽稱為原罪。

也就是說：原罪是犯罪的根源。

有罪就需要救贖。

提到救贖，先看兩則《聖經》裡的話語：

「所以，我們守這節不可用舊酵，也不可用陰毒邪惡的酵，只用誠實真正的無酵餅。」——《新約聖經‧哥多林前書》，*Corinthians*第五章八節

「你不可將我祭物的血和有酵的餅一同獻上。逾越節的祭物也不可留到早晨。」——《舊約聖經‧出埃及記》，*Exodus*第三十四章二十五節

不必鑽研神秘難懂的猶太教，也不掉進猶太教與基督教的爭議裡，一般人在讀《聖經》時都會讀到酵母代表有罪，無酵代表除罪，無酵節就是指讓世人的罪得到赦免的節日。

人犯罪就會得到懲罰。相信上帝，上帝就會赦免人類的罪，免去人類背叛的懲罰。

費雪在《美食家的字母表》（An Alphabet for Gourmets）中有兩段話，把人們為了得到拯救為了得到赦免的虔誠寫得深透而有趣：「摩西就這樣看護著他的孩子們，在他們游走於那些炎熱骯髒的國度之間時，為能讓他們遠離食物或是精神的污染和腐敗，不懈地努力著」……「（猶太人）逾越節之前，整棟房子裡就連最小的那個老鼠洞都要清理乾淨，這樣才能避免遺忘掉哪怕一粒小小的（帶有酵母的）蛋糕屑」。（括弧與括弧內的文字是我加上的）

虔誠的情感，總是讓人感動的。

而在沒有長分辨善惡的智慧禁果的國度裡，和亞當夏娃在族譜上一點沾不上邊的人們，只要相信雲朵上端有個萬能的神——不論祂叫什麼名字——在端視著人們，人們還是會拜拜燒香磕頭吃齋，沒有原罪也有今生要犯的本罪，速朽的人們總希望在速朽的生命中得到一些力量和一些慰藉。

天主教教義依教徒最常犯下的惡行列成七宗罪：一，淫欲。二，饕餮。三，貪婪。四，懶惰。五，暴怒。六，嫉妒。七，傲慢。

渡邊淳一在《失樂園》的前序中有句話：「**我們人類充其量不過是動物**」。

看似只有宗教信仰的力量才能鉗制得了人類的惡無止境。

妓女提供性服務是人類最古老的職業。

女人認為一提到性慾，男人只會用膝蓋或陽具思考。

男人即便用腦袋思考，對嫖妓的男人總是寬容的。大多男人都覺得「零售」與「批發」的理論無可厚非——老婆是批發，妓女是零售；漸漸漸又演變為妓女是零售，情人是批發，老婆是壟斷。從消費者的立場來說，壟斷對消費者是最為不利的。

一看就知道又是胸有成數那些人玩的量化混淆質性的遊戲。強調量化就是為了掩蓋真實資料的質性。都遇過拿數字來唬人的同事吧？因為這招很有效。

父權宰制的歷史有夠漫長的，女權主義聲嘶力竭地高喊「男人能，女人也能」之際，男人總能老神在在地邪笑「你能男根勃起麼？」女人越是聲嘶力竭，男人越是輕描淡寫地戲說女人就是天生缺乏幽默感。

誰能怪女人缺乏把自己的老婆和妓女相提並論的幽默感呢？

男女之間的供養關係（物質上）和依賴關係（心智上）只要存在，男人就理直得氣壯。

被供養的女人，讀沒讀普魯斯特的《追憶似水年華》都知道遲早要面對斯萬夫人的下場：「隨著年歲的增長，斯萬夫人雖然仍舊保留著讓男人供養的習慣，卻失掉了讓他們供養的手段，她的崇拜者都一一棄她而去」。

女人到底怎麼樣才算獨立自主呢？

我不求取任何人的支持，不管是替我去殺人，還是為我採一朵花……如果想得到一束花，我用自己的腳爬上阿爾卑斯山去摘。──喬治桑

第一個登上珠穆朗瑪峰的女登山家田部井淳子在將登山所需物品搬運到珠穆朗瑪峰大本營時就雇傭了六百個搬運工；喬治桑當然不可能掛個耳機聽著蕭邦為她創作的《雨滴前奏曲》輕輕鬆鬆就跳上阿爾卑斯山上去摘花，但她確實

堅毅地從蕭邦的生命中走出去。

如《當哈利碰上莎莉》的編導諾拉依芙琅所說的：「絕不要嫁給一個你不想和他離婚的男人」，又貌似很難在黃系膚色的國度裡紮根。

我只能對女同學說，不該回頭就千萬不要回頭！

為什麼？為什麼？（千篇一律地女同學總是這麼鍥而不捨地追問）

（她們其實只需要有人傾聽她們不幸的遭遇──不管你說了什麼）

（她們肯定回頭又不是第一次了──不管你說了什麼）

（她們其實心中已有決定──不管你說了什麼）

（所以隨便給她們個理由就可以了──）

因為──一回頭就會變一**根鹽柱**不是嗎？

混淆質量的男人說：召妓是落入很多女人的懷抱，結婚是落入一個女人的手心。

混淆質量的男人說：不要為了一個女人放棄全天下的流鶯。

和什麼都混淆的女人說：酸掉的牛奶就倒掉吧！

什麼都混淆的女人說：可是酸奶不是對健康有益嗎？對減肥真的很有效的吧！

很好騙的男人偶爾偶爾也提醒提醒自己，不要被很會裝單純的女人騙得昏頭轉向。

什麼都混淆的女人在很多男人眼中卻是可愛單純的。

「像這種陰謀的背後，必定有女人存在。」──撒母耳‧理查遜

對於很多自視很有頭腦的男人來說，女人是讓這顆聰明頭腦轉動的頸項。

所以法國人說組成女人頭腦的是猴子的腦漿和狐狸的腦髓。

女人為什麼愛裝？因為特立獨行的女人在陽剛支配的機制中是一定會被貶抑的。

女人為什麼愛裝？因為女人不容易呀！

混淆質量的男人意猶未盡地說：「和一個男人多次性交和多個男人一次性交有什麼不同？」嘿嘿嘿，這回輪到連妓女都沒辦法欣賞這種把天下嫖貨和休格蘭相提並論的幽默了。

妓女提供性服務是人類最古老的職業。妓女提供性服務也將是人類最後的職業。

存在是因為有需要因為有存在的理由。

賣淫或禁或放，視國情而定。只是賣淫是社會風氣敗壞的現象而不是社會風氣敗壞的原因。誰都能瞭解警察掃黃只是在執行職務，但是越是賣淫不合法的國度，逮捕流鶯的警察臉上越愛掛著非常莫名其妙的高人一等的優越感。

越是自卑的人越愛突顯自己的權威——是這樣準沒錯。

在電視新聞或網路視頻上看到掃黃警察張牙舞爪高高在上盛氣凌人的表情，總是會讓人很懷疑這個國家對懲惡揚善的理解。（那些根本沒觸犯任何法規的世界遊客，也會在這樣的國家的國際機場裡看到所有機場服務人員臉上掛著一樣不可一世的表情）

警察只是人民的僕人，平等公正是最起碼的心理素質，什麼年頭了，把民主人權誇大成「民煮人拳」？被派去抓雞是很倒楣，抓到那些賣淫的又不是自己的嫂子，怎地就生出「武二是個頂天立地嚙齒戴髮的男子漢，不是那等敗壞風俗沒人倫的豬狗！嫂嫂休要這般不識廉恥」的武松式耀武揚威的偏執？生來就會流露鄙夷和歧視眼神的人，就不要去當警察選擇別的職業吧（也不必考慮在國家的國際機場當服務人員。有多少次你向這些機場服務人員詢問時，被這些趾高氣揚自我感覺超級良好的臭屁搞得很想問他她們到底是在踐什麼？）。

不必是教徒不必念過聖經的同學也聽過「誰先拿起石頭」的故事。

話說一群人帶了一個犯姦淫時被抓的女人去見耶穌說：「摩西在律法上吩咐我們，用石頭打死這樣的女人，你說該把她怎麼辦？」

耶穌彎下腰在地上畫字，磨蹭拖拉著讓眾人冷靜下來。可是眾人還是激動到不行，不肯甘休一直不住地向耶穌追問。

耶穌直起腰來時對他們說：「你們中間誰是沒有罪的，誰就可以先拿石頭打她」。

眾人聽了這話，就從老到少一個一個的離去了……。

欲知後事如何，且看《約翰福音》第八章。

手握職權者假道德之名向他人施暴，一旦權力在手，膨脹的速度和體內生有劇毒的河豚鼓脹得一樣快。在魚類中，河豚游泳的本事是出了名的爛。因為沒真本事所以需要搞噱頭。沒有獵物時河豚會相互殘食；為了爭奪地盤也會瘋狂廝咬相聚的同類。但是河豚不會拿道德說事。

道德毫無神聖之處，它純粹只是人之常情。——愛因斯坦

從小到大到老，我最討厭的文學人物就是法海和尚。

從第一次看漫畫本就覺得這個人怎麼這麼噁心。

長到會從爸爸的書架取書來看的時候，取下《魯迅全集》第一冊，一翻翻到〈論雷峰塔的倒掉〉，讀到「**和尚本應該只管自己念經。白蛇自迷許仙，許仙自娶妖怪，和別人有什麼相干呢？他偏要放下經卷，橫來招是搬非，大約是懷著嫉妒罷——那簡直是一定的**」，短短的一篇文章，把我心裡糾結卻說不出所以然來的道理簡簡單單闡釋得清清楚楚。

原來還有人和我一樣討厭這個臭和尚呢！——這讓當時年少的我說不出的高興。

「**痛苦不一定能夠使每一個人就範**」，奧威爾這話的意思法海自然是無法瞭解的。

暴力執法只是為了滿足自己支配他人命運的焦渴。

心理扭曲的虐他癖，暴戾地掠奪別人的幸福時，還假善地疾呼為民除妖。

白蛇只是臭法海內心狂熱偏執殘酷邪惡愚昧逞強種種魔障的犧牲品。

嫉妒才是真正的不道德。虧他還敢披著袈裟來欺負女生。

法海呀——**你算哪根蔥啊？**

◆　　◇　　◆

告子曰：「食色性也。」——《孟子·告子上》

（為什麼這麼多人以為是孔大聖人說的？）

飲食口腹和男女交歡，都是人的自然天性。

孟子曰：「人之所以異於禽獸者幾希。」——《孟子·離婁下》

因為不同於動物得太「幾希」了，人類就穿上文明的外衣。

既然是外衣，就會隨時代演進社會嬗變而有所調整。

幹部控以為有點權勢後，自己的人格就比別人高尚。大家看過安徒生《國

王的新衣》那個童話故事嗎？有沒有覺得這些幹部控和那個出盡洋相的國王一樣虛榮驕橫愚蠢可笑裝腔作勢？如果有人像故事裡那個說了真話的小孩一樣、把「國王沒有穿衣服呀」喊了出來，這些幹部控也會和沒穿衣服遊行的國王一樣「擺出一副更驕傲的神氣」。

「食色性也」就是智慧的古人對人類自然天性的尊重。

古代聖賢沒有不尊重本能衝動和原始情慾的，只是在肯定本性需求時也講求節制。

不壓抑也不過度，恰到好處的中庸。

對人類基因裡那些最原始最本能的東西橫加壓抑的人，遲早患上馬賽克強迫症喔！

佛洛伊德老爺爺不是強調了又強調嗎？力必多不能合理釋放時，就會變成心理變態喔！

反彈的潛力往往大於壓下的阻力。

六度奪得美國電視艾美獎的電視製作人珍妮芭貝說：「我買了餅乾後只吃四塊，然後把剩下的扔了。不過我要先往餅乾上撒蚊香液來防止自己把它們從垃圾桶裡挖出來」（你覺得從垃圾桶裡把餅乾挖出來已然很崩潰了嗎？那要把珍妮芭貝的話聽完才知道了）「不過要小心，因為蚊香液嚐起來並沒有那麼糟！」

萬惡淫為首中的**淫**是指過分而不加節制；只要是過分的，一切罪惡都是大惡。

把萬惡淫為首的淫鎖定在男女交媾上的同學，怎麼解釋孔子批《關雎》的「樂而不淫」？

請選擇：

（一）好述的君子追求到窈窕的淑女後當然很快樂，但也不會快樂到過分的得意忘形。

（二）好述的君子追求到窈窕的淑女後當然很快樂，但是太快樂而搞到君子那話兒不舉。

講半天還不肯定答案是哪個的讀者，答案是（一）啦。

所以說，對於天性，放縱或禁錮，同樣一樣是過分的「淫」。

一個有道德的人，至少要學會尊重人的天性。

違反飲食口腹和男女交歡這些自然天性的人，會因為過分禁慾，而採用種種強迫行為來降低焦慮。中古黑暗時期，禁慾的狂熱信徒鞭笞自罰，以自虐的方式獲得心理發洩；如今以虐他的方式侮辱欺凌社會最底層的弱勢女子，怎麼看，都是自己的人性長了蛆蟲，患上交感神經失調。

（幹部控需知：交感神經所調節的不只是焦慮，還有早洩喔！）

為了抬高自己貶低別人，這代價太高了一點不是嗎？

如果在崗位上爭不到權勢，大家長性格的人就會過分地關懷親朋戚友。

你有和這樣子大家長性格的人一桌吃過飯嗎？這種人非常關注別人的食量。

如果你長得胖，他或她就會一直說：「從你的身材看不出你食量這麼小哈。」

如果你長得瘦，他或她就會一直說：「你這麼瘦了還需要這麼努力減肥

嗎？」

吃頓飯一直沖著別人說**「你為什麼吃這麼少」**的人，總是讓我很懷疑他或

她到底小時候家裡斷炊過多長一段時間，以至於種下這樣頑疾的病根。

對於食——to eat or not to eat, that is the question.

對於性——to make or not to make, that is the question.

一般男人不太能理解「無論如何不能辜負甜點」的女人；

一般女人不太能理解「無論如何不能辜負自動獻身的女人」的男人。

其實食也好性也好，有人寧缺勿濫就有人寧濫勿缺。

事物被禁只是讓人對被禁的事物更充滿欲望而已。

佩姬終於洗好澡出來了。問沛希找她幹嘛。

沛希邊抹著偷吃自己蛋糕的嘴邊囁嚅著說：「大夥和我說⋯⋯我下次再

來。」

提著洗衣籃的佩姬掉頭走開，撇下食慾才囫圇下喉色慾又暴走上心頭的沛希。

◆ ◇ ◆

電影看完了（好長的一部電影），我問外子喜不喜歡沛希吃蛋糕那一個片段。

「有一句成語叫什麼來著？說公羊的角纏在籬笆上的那個」外子反問。

「羝羊觸藩嗎？」

「對，年輕時很多這種藩，很容易牙齦上火」。

黯然銷魂的不只是沛希吧。

還有多少老早將青春期鼓噪硬塞進年稔的縫隙裡去的人們。

就像聞到咖啡的味道會讓你想抽根煙那樣。

雖然咖啡是咖啡，煙癮是煙癮。

看那魔光　大亨小傳（*The Great Gatsby*）

父親留下的書籍中，有一本思果著的《翻譯研究》，大地出版社於一九七二年十一月出版。

這本書以實例驗證理論，對翻譯洞若觀火。

開篇的〈翻譯要點〉就指出：「切不可譯字，要譯意，譯情，譯氣勢，譯作者用心處」。

全書闡述深入淺出，看了十分過癮，比如說：「**照字面直譯不是翻譯**，假使原作者懂得中文，他看了這種譯文，一定大罵：『**我那裡是這樣說的！**』」

（**粗體**是我的篡加）

七〇年代第一次發現 *The Great Gatsby*，讀的是喬志高翻譯的《大亨小

傳》，裡面還有林以亮非常詳盡的導讀式序言，後來才知道書名亦是林以亮的原譯。

這是我很喜歡很喜歡的一本小說。

多年後看到《了不起的蓋茨比》的翻譯本，簡直是愣眼巴睜兩眼發直。

接下來腦子裏一直出現：這是蝦米？這是神馬？なに？……一直一直這樣重複，想停也停不下來。好不容易走到別的書架去看看別的書，有意無意之間又走回到原來那個叫人兩眼發直的書架，一眼瞥見那個翻譯，又不可自拔的開始なに？這是蝦米？這是神馬？……順序排列或許不同，但簡直想不出其他正常的辭彙來。

二〇〇八年十二月，*Variety Magazine* 報導：Baz Luhrmann（《紅磨坊》導演）將重拍《大亨小傳》。新片二〇一一年九月在雪黎開拍，預計二〇一二年年尾上映。

這當然是影壇上很轟動的消息。萬眾期待中的老一輩多數是因為原著作家費茲傑羅，年輕世代則是因為李奧納多‧迪卡皮歐。如果你很年輕，但是關注的是費茲傑羅而不是李奧納多，或反過來有了一點年紀但沒聽說過費茲傑羅而

是李奧納多的超級粉絲⋯⋯等等情況，一點問題都沒有。要說的是，好萊塢這

條大新聞上報後，網上《了不起的蓋茨比》的出現更熱鬧了，甚至又新加了一

個《偉大的蓋茨比》。

從順手拈來的一些對比中，幾幾乎可以說進化論不適用在影片名稱的翻譯

上，因為，優不見得勝，劣不見得汰。

The Lord of the Rings⋯魔戒／指環王

Billy Elliot⋯舞動人生／跳出我天地

The Bicycle Thief⋯單車失竊記／偷自行車的人

Casablanca⋯北非碟影／卡薩布蘭卡

Evolution⋯進化特區／地球再發育

The English Patient⋯英倫情人／英國病人

Entrapment⋯將計就計／偷天陷阱

Ordinary People⋯凡夫俗子／普通人

Pay It Forward⋯讓愛傳出去／拉闊愛的人

Pretty Woman：風月俏佳人／漂亮女人

以後有新電影上映，可以對比玩看看，雖然舊影片中已有玩不完的實例。有些把情意境都翻沒了，卻又沒有黑色幽默的效果。

還是有人堅稱「指環王」比「魔戒」的翻譯好太多了，因為矮油呀、光從字面上說The Lord怎麼會有**邪魔**這樣的本意？

唉，審美的感覺本來就是主觀的。

◆　◇　◆

只要稍稍留意一下 *The Great Gatsby* 這部原著的情況，就會明白《大亨小傳》這個**翻譯**為什麼會這麼傳神。原著於一九二五年出版，當時很有地位的批評家孟肯（H L Mencken）在他的書評中第一句話就指出這「是一個美化了的軼事」。

這本小說出版時的銷路並不理想——這是指和費茲傑羅其他長篇、尤其是

和短篇小說作比較——只賣了兩萬四千冊、不到。

費茲傑羅（Francis Scott Fitzgerald，一八九六～一九四〇）有多受推崇？

舉個例子吧：

二〇一一年年底第四季《花邊教主》（或譯：緋聞少女）播完，亮麗寶貝席琳娜在劇末獨自到洛杉磯散心，見路邊有人捧著 *The Beautiful and Damned* 這本費茲傑羅的小說，忍不住和那個人說自己有多喜歡這部小說，結果被邀為改編小說的編劇。於是粉絲們已經開始期待第五季中席琳娜如何把她的風韻帶到好萊塢，不僅是好萊塢，還是在好萊塢編改費茲傑羅的小說呢！

海明威在《流動的饗宴》（*A Moveable Feast*）中提到他和費茲傑羅第一次相見，是在巴黎蒙帕那斯道的「澳洲犬」酒館，那時《大亨小傳》剛出版兩個星期。當時的海明威還沒有成名，是在刊物上發表過幾個短篇和幾首詩的美國駐歐記者。第二年（一九二六）海明威的成名作《太陽照常升起》扉頁用了史坦因的指稱「迷惘的一代」作為題詞，迷惘的一代就這樣成為一代人的稱謂。

海明威晚年對當年史坦因這個沙龍泰斗表示不屑，並歸因於她的更年期。
用更年期來諷刺老女人不知道從誰開始，聽起來非常理所當然。

比起借用，費茲傑羅則創造了「爵士樂時代」這樣一個時代的名稱。

在天堂裡

海明威在一明一滅躍動著細碎銀光的清溪淺流中，拋出弧度無懈可擊的
魚線；

費茲傑羅在一閃一爍騰動著珠寶金光的人堆身影中，舞出名媛紳士唯美的
相擁。

在天堂裡應該不批准海明威鬥牛拳擊或狩獵，也不批准費茲傑羅預支稿費
套現透支。

如果允許、兩個人都會永世貪杯好酒，如果不允許，海明威就發發牢騷：
「可以把我毀滅不可以把我打敗」，而費茲傑羅則喃喃自語：「日復一日，在

靈魂的漫漫漆黑中，每天都是凌晨三點鐘」。

兩人之間的友情曾經超越肝膽相照。起初，硬漢眼中的俊男只是欠缺男子氣概，當費茲傑羅憂心忡忡地和海明威說妻子姬爾妲嫌他那話兒不大，海明威拉他到廁所驗身，安慰費茲傑羅說**這**不算太小。為了證明所言不虛，還帶著費茲傑羅到羅浮宮去，以崇尚健美表現力量的古希臘裸體石像為範本讓費茲傑羅安心。

而如今，兩個人都認為，與其相濡以沫不如相忘於江湖……應該是相忘於天堂。

◆　◇　◆

費茲傑羅曾對女兒說過，他用粗製濫造的東西來換取時間以便精心創作

（經典）。

粗製濫造是指那些短篇故事嗎？你看得入迷的那些故事在作家眼裡只是粗製濫造的等級麼？

就如費茲傑羅自己說的，寫一本書需要三個月，構思只需三分鐘，收集素材則需整整一個人生。費茲傑羅的權宜之作佔據了他短暫人生的一大部分。

文學網上透露，一九二九年費茲傑羅從版權賺取的數額為三十一點七七元（當然是美金），而同年在流行雜誌上發表的八個短篇故事賺到的金額是三萬一千元（當然還是美金）。

三萬一千元在一九二九年是什麼概念哪？

姬爾妲會和訂了婚的費茲傑羅解除婚約，是因為戰後費茲傑羅這個普林斯頓名牌大學的學生（為了參戰而未畢業），在紐約的廣告公司上班，月薪只有九十美元。

大眾眼裡的高薪，在系出豪門望族的姬爾妲眼中卻是實實在在的那個寒磣。

一九二〇年費茲傑羅憑《塵世樂園》（*This side of Paradise*）一夜成名後，也就有了和姬爾妲再續前緣的資本。

上個世紀二〇年代末，一般上靠信託基金享受優裕生活的富二代，每年所取只介於兩萬至兩萬五千之間。一年三萬美金收入，絕對可以在游泳池裡灌滿香檳了。

費茲傑羅打一篇短篇故事，就能讓流行雜誌掏出四千美元給他。

在打字機鍵盤上敲一個字就有一美金，那即使手邊沒有打字機，用鋼筆寫一寫也沒有人會不寫的吧！別說鋼筆了，如果出版社只肯收毛筆字，費茲傑羅也不會不樂意的！

這真是名副其實的，能點字成金的**金手指**啊！

要擁有這樣的金手指，血液裡流著的除了才華還是才華。

雖然，三十歲之後的費茲傑羅就沒有再暴富過，畢竟，世上有多少人能曾經如斯風光過？只是費茲傑羅一家，在處於巔峰之巔時還是入不敷出。

費茲傑羅在一九二六年出版的短篇小說《富家男孩》（*The Rich Boy*）中，非常深刻的描述富家子弟深藏在心底的優越感。文末的總結，形容愛上富

此喔。

只要影片打著「真實故事」的招牌，觀眾就比較容易被感動。確實是如

因為對真實的渴望是我們最在意又最難壓抑的衝動嗎？

虛構的電影為什麼要強調「真實」？

這不是只有小孩子會問的傻問題。

和小孩子說故事，小孩子最在意的就是：這個故事是真的嗎？

在虛虛實實之間遊走，從中折射出來的光景反而成為讓人咀嚼人生的精髓。

誰都知道小說是虛構的，但是卻是以真實世界為藍本摻合著真實的虛構。

神病院裡。

不弄人就不叫天意，姬爾姐三十歲就被診斷為精神失常，以後長年住在精

只是在現實中，姬爾姐才是那塊磁鐵。

的時光，來醫護他內心所珍藏的優越價值」。

豪的女人「像銼屑之於磁鐵那樣」，「她們會用她們最明媚、最鮮嫩、最珍貴

現在銀幕上打出的This is a true story或是This is a real story或是This is a true story of real life早應該式微了吧？影咖會發現，更多的是This movie is based on a true story，根據真實故事改編的故事。

改編比真實聽起來，更具說服力。

每一個人對虛構世界裡的現實世界和現實世界裡的虛構世界都有很不同的看法。堅持將兩個世界拿來對照或堅持不能將兩個世界拿來對照或堅持對照但講究二者的比重或堅持作家已死文本再生的人，各人愛怎麼釋碼就怎麼釋碼吧，只要不勉強將別人納入自己的雷達系統就可以了。有這麼一點覺悟總比沒有這麼一點覺悟要好。因為**勉強是沒有幸福的！**

但是，不要誤以為「一千個讀者就有一千個哈姆雷特」的意思是，對藝術作品可以做任何肆無忌憚的解碼。

聽來的一個很有趣的實例，有一個國家，將一個現代文學流派的短篇小說拿來作為高中教材，就有分數至上的教師為了讓學生應付考試，為這個短篇小說做了只要乖乖照背就好的《賞析》。問題是，這個賞析的版本是以現實主

110

義手法來解析這個現代主義作品。不是文學院畢業的同學，可以做這樣的理解：把鯨魚（小說文本）這個哺乳動物（現代主義）硬硬放進冷血動物（現實主義）的體系中做解讀（這樣打比方只是為了讓不是文學院畢業的同學易於瞭解，不要鑽進「魚類只有百分之九十九點九九是冷血的，白鯊魚和金槍魚就不是」的節外生枝胡攪蠻纏中）。

故事還沒完呢。《賞析》一出版，全國每一間高中都搶先購買讓學生應付考試。後來，全國高校聯盟辦了一個分享會，請來原著的小說家主講，只是不知道為什麼沒想到要送一本應付考試的《賞析》給這個小說家。前半段時間小說家先做了作品朗讀與賞析，沒有聽很明白的教師在後半段裡Q＆A時段裡希望小說家對於這個小說的主題「尊師重道」做更進一步的說明。這個現代主義的小說家錯愕了一下，說自己創作這個小說時根本沒有考慮過尊師重道這個問題。發問的教師大大地驚愕之餘說：「可是在《賞析》裡這是很重要的一個主題不是嗎？」小說家畢竟是小說家，無法明白這裡說的《賞析》是個什麼東西卻也敏銳地意識到齟齬對不上馬嘴，只能溫和地再說一遍：「**那不是我創作的原意**」。那個發問的教師還有些犯嘀咕，只是被另一個發問的教師打岔了只好

把嘀嘀咕咕留給自己。

那個《賞析》繼續被莘莘學子背誦了好多年。當然，在回答考卷時，沒有同學會笨到不寫那個非常重要的主題──尊師重道。

如果你還是認為誤人子弟是很糟糕的事，那你得打起十二分精神和這種教文學不知道有現代主義的人作各種天方夜譚的舌戰，比如小說裡根本沒有一個字提到魚你怎麼可以拿魚來比喻這個小說還模糊焦點說什麼魚不是魚呢？比如百分之九十九點九九擺明不是百分之百所以有百分之○點○一這個小說是現實主義小說不是嗎？這個小說怎麼會沒有尊師重道的主旨，你是說教導學生尊師重道是錯的嗎？……等等。

真的很要命。

回到「一千個讀者就有一千個哈姆雷特」的說法，作家再怎樣早已死翹翹，讀者再怎樣從一千個積累到十萬個，怎麼樣都應該尊重作家的原意吧？

於是，你發現，回到文學的世界或電影的世界裡，起碼不會有毫無章法的收場。

◆　◇　◆

海明威和費茲傑羅之間就有一個虛構與真實的逸事。

費茲傑羅在《富家男孩》中讓敘述者這麼說：「我來告訴你們關於真正的富有。他們和你我不同」。

十年後（一九三六年）海明威和評論家瑪莉共進午餐。海明威說他認識了一些有錢人，瑪莉回應道：有錢人和其他人的不同在於有錢人比一般人有更多的錢。

同年，海明威發表短篇小說《雪山盟》（The Snows of Kilimanjaro）。在文中海明威指名道姓地讓小說主人翁「他」想起那可憐的費茲傑羅和費氏對有錢人的瑰麗幻想，費茲傑羅還為此以『富人和你我不同』開篇寫了一個故事。

下來出現了偷樑換柱的再現創造：於是有人對費茲傑羅說：是的，有錢人有更

多的錢。在文中瑪莉被隱姓埋名成某人，在現實中作為瑪莉聽眾的海明威移花

接木成費茲傑羅。故事往下又回到批判費茲傑羅的添枝加葉上：但是費茲傑羅

不覺得這樣的對白很幽默。他（費茲傑羅）認為富人是稀有品種的魅力一族，

所以當他（費茲傑羅）發現富人的真面目時，這個事實擊垮了他，就像很多能

將他擊垮的事那樣。

很多人認為費茲傑羅認為自己被稱為朋友的海明威刺傷了。

雖然要拿回自己的名字不需要理由，費茲傑羅還是給海明威寫了封信並為

自己辯解了一下下：「我沒有迷戀富人，除非是很有魅力或傑出的」。

其餘的，看過海明威這個短篇小說的人都知道，小說出版時，書中的費茲

傑羅已更名為朱利安。海明威還對別人說明，換上的這個名字取自奧哈拉小說

Appointment in Samarra中那個酗酒又鬧自殺的主人翁朱利安。

費茲傑羅寫給海明威的短信（一九三六年七月十六日），全文如下：

親愛的恩斯特：

請在出版時把我刪掉。如果我有時候會寫些陰暗自剖的文章也不意味著我要我的朋友在我屍首前放聲禱告。你的善意是無庸置疑的但是卻讓我一夜不能成眠。

你什麼時候要把它（故事）編輯成書時不介意把我名字刪除掉吧？

這是一篇優秀的故事——你最好的其中之一——對我來說即便被那「可憐的費茲傑羅等等等等」稍稍地弄糟了。

在信末簽名後才寫了那個自己沒有迷戀富人的附言。

年輕時讀它和上了年紀後讀它，都因它的溫厚而聽得見自己心臟砰動的聲音。

你永遠的朋友　斯科特

回到海明威的《雪山盟》，抨擊了費茲傑羅的下一段裡接著寫道：他（小說主人翁）蔑視被擊垮的人。你不必因瞭解而接受。他就能擊敗任何事情，他

想，只要不在乎就沒有東西傷得了他。

硬漢眼裡，費茲傑羅是一個失敗者。重要的是，他覺得他瞭解費茲傑羅。

武斷是因為爭強好勝的性格還是因為身處躁動不安的年代？

寬柔對待傷害是因為軟弱的性格還是因為慣於在虛無的時代裡壓抑苦澀？

誰的生命沒有傷口？

活得真的很不輕鬆呀。

活得這麼不輕鬆，到底在尋找什麼到底在追求什麼到底在希望什麼？

一碰觸到這類的問題，很難摘掉佛洛伊德給戴上的緊箍咒。

佛洛伊德認為，藝術本來就是性本能的昇華。儘管《夢的解析》是一百一十多年前出版的書籍，書中對「性本能」這種與生俱來的欲望的詮釋，到今天還是有人覺得難以接受。就同俄底帕斯王那樣「在我們尚未出生以前，神諭就將最毒的咒語加於我們一生」般，「我們早就註定第一個性衝動的對象是自己

的母親，而第一個仇恨暴力的對象是自己的父親。俄底帕斯王**弒父娶母**就是一種願望的達成——我們童年時期的願望的達成」。

或許這樣吧，我們試著把佛洛伊德所有泛性的元素全部都抽除掉，只集中在「一個人的所有問題都終歸為可以在童年時期找到原因」，也就是說從時間回溯中去探索人格的形成又不碰觸到「性」這個關鍵。（雖然這樣，佛洛伊德可能會從地底下跳出來大罵：「抽除掉性還講什麼我的精神分析？」）

《夢的解析》裡所有的結論，都是在「夢是願望的達成」這個原則的基礎上形成的。

「願望的達成」的來源又得追溯至兒時的經驗。

在《作家與白日夢》裡，進一步提到，作家幻想的動力是未被滿足的願望，每一個單一的幻想都是願望的滿足，都是對令人不滿意的現實的糾正。

對令人不滿意的現實的糾正。

那麼，令費茲傑羅不滿意的現實是怎麼一回事呢？

費茲傑羅的父親在經商失敗後很幸運地得以在 P＆G 這樣的大公司裡工作，但最終還是被裁退。被裁退時年僅五十五歲。

在以物質成功作為標準的時代裡，父親這樣一個失敗者的陰影一直籠罩著費茲傑羅。

父親被裁退的二十八年後，費茲傑羅回憶道：「這天早晨父親出門時，還是一個顯得比較年輕、有力量、有信心的人。當他傍晚回來時卻成了一個蒼老的人，一個徹底垮掉的……他成為一個心安理得的失敗者」。

多少人會用「危機就是轉機」、「在跌倒的地方站起來」、「走投無路就是一條嶄新的路」等等來做為重新出發的信念。儘管有時候管用，不管用的時候就不斷加強吟詠直到自己覺得管用為止。

遺憾的是，費茲傑羅的父親被裁退後不到三年就離開人世了。來不及等轉機出現，來不及在跌倒的地方站起來，仍在走投無路的死胡同裡打轉時，就死去了。

時間終究是最強悍的敵人。說成死神終究是最強悍的敵人，也可以。

不過，你知道費茲傑羅知道，如果在生死簿上多簽個三十年給他父親，那才叫慘無人道。世上當然有註定的失敗者，但是稱自己父親是心安理得的失敗者，乍看下是對自己父親最誠實中肯的認知，這種認知卻深藏著不能指望的無助。

無助的說法是很溫和的。佛洛伊德在十歲那年目睹反猶太路霸將父親推到在人行道上而父親卻默默承受恥辱，這一幕讓佛洛伊德畢生難忘，在他幼小的心靈烙下的是對父親形象的失望甚至是厭惡。

對討厭的東西，最難做到的，是無動於衷。

誰不希望自己的父親是偉人？──雖然不至於癡狂到肖像掛在平凡百姓家中或被豎立成銅像的那種程度──但起碼是個成功人士。

鈍感和敏感，鈍感的人是最最幸福的，只可惜小說家就是沒辦法鈍得起來。於是，在理解之餘，同情也跟著消停，甚至還騰出了無力甚至恐懼的空間。

費茲傑羅的母親，是坐擁二十五萬美元遺產的上層階級。這個較為強勢的母親，除了以有錢人的教養方式養育家中唯一的兒子之外，就是一味地溺愛。費茲傑羅形容她是個「緊張憂鬱的神經質」。費茲傑羅在婚後就幾乎沒有再和母親見過面。這和弒父娶母遠走故鄉的俄底帕斯王是不是很相似呢？

從希臘神話作為西方文學的搖籃來看，其實佛洛伊德的理論並沒有那麼勁大不敬。

宇宙初始，大地女神蓋婭和天空之神烏拉諾斯（年代一久遠，版本就多了，有說這倆者是母子關係的也就有推翻這種說法的說法），這兩大巨神生下巨神泰坦十二兄妹。或許是生產太多了（還極大可能是亂倫呢）品質發生畸變吧，就又生了獨眼巨人和百腕巨人。暫且省略中間的糾葛，總之，蓋婭不想再經歷產後憂鬱症的痛苦，偷偷鑄造了一把大鐮刀，唆使孩子們懲罰一下烏拉諾斯，但是大地不能沒有天空，所以怎麼樣傷害而不致死著實讓蓋婭傷透腦筋。多番密議之後，最小的兒子克羅諾斯在父母行雲雨之時，用大鐮刀砍下了父親的陽具。

這神話史上最出名的閹割物語有沒有讓你覺得佛洛伊德的理論有些初始人類思維線索殘留的根據？「性本能」並沒有那麼荒誕不經不是嗎？

凱倫・阿姆斯壯不是說了嗎？神話是人類早期的心理學。神話故事揭露的是人類心靈的神秘運作。從古至今，人性並沒有太大的改變。

回到烏拉諾斯，被閹割之際所噴湧的精血，其中有些撒落大海化作一團泡沫，也有的版本認為是烏拉諾斯被去勢時陽具掉落大海中激起的泡沫，總之就是泡沫。好玩的是，從這團泡沫中誕生出愛之女神愛芙洛黛蒂（字首就是希臘文中的泡沫aphros），也就是羅馬神話中的維納斯。

談過戀愛的人，都有呷過這種生命泡沫的滋味不是嗎？

費茲傑羅寂寞十七歲的初戀對象是芝加哥上流社會名媛吉諾娃・金。初戀就像發高燒，體溫三十九度能殺死一般病菌，燒一燒能增強免疫力。這個本想飆上體溫極限四十四度的高燒，卻碰到下藥太早太猛的醫生。退燒藥下的太早，體內的病菌就會偽裝成假死狀態，在假裝假死中臥薪嚐膽增強抗藥性，等

待下一回捲土重來，真的遇上死灰復燃的良機就可以搞得患者終生病根不除。

這個切斷戀情讓費茲傑羅急速退燒的人就是吉諾娃的父親，他對費茲傑羅開的

藥方是：窮小子不要存有迎娶富家千金的癡心妄想。

費茲傑羅終生在熟稔富家女的靡靡無情中無法自拔地迷戀富家女。

費茲傑羅二十三歲憑傾銷四萬冊的 *This side of Paradise* 一夜成名後，再次

奪回因嫌棄而捨棄他的姬爾妲的青睞，並下嫁於他。伴隨天堂奏起的美妙音

樂，飄下凡間的小天使紛紛向費茨傑羅吹送絢麗多彩的泡泡。只要兜袋裡有

錢，就能擁有一切。陽光折射下閃耀在泡沫上的色彩是那麼眩目。只要兜袋裡

有錢，多困難的事情都會變得很簡單。

泡沫其實是很簡單的。它只是難以掌控。

幼年經歷的回聲，青春祈盼的反射，潛滋暗長成最磐固的信仰。

費茲傑羅就像童話故事中中了魔的王子，從此，都在等待一個命定來親吻他的公主。只要公主出現，他就能得救。

他迷戀公主卻又很清晰地意識到絕對不能信任眩惑他的公主。

很多人提到過費茲傑羅的雙重人格。

馬科姆・考利對費茲傑羅的雙重人格有很生動的形容：「費茲傑羅像是有雙重人格。他受邀到豪宅舉辦的宴會去，一個他身處宴會中，另一個他卻像個未被邀請的小男孩，將臉孔緊貼在豪宅的窗戶外向內窺視，美妙的音樂和曼妙的女人都讓他激動不已。這個多麼熱切希望耽溺於浪漫中的小男孩又忍不住會異常冷靜地算計這場宴會的花費以及到底從那裡掉下這些錢來。」

村上春樹說：「費茲傑羅小說的魅力，乃把種種相反的感情，逼仄擠壓在一起」。

費茲傑羅自己說：「衡量一個作家是否具有第一流的才能，要看他是否能在同一時間容納兩種相互對立的觀點，而且能在對立之間照樣思索。」

心甘情願地沉醉在浪漫神話的泡影中又清醒無比地看著自己奔向煉獄。

拿破崙說：愛是一種愚蠢的迷戀。要移動一個人只需要兩種東西，那就是利與懼。

明明知道一切最終都是幻象，他還是用自己的所有不懈地追蹤著金錢串成的世界，由此得到超越一般人被平庸局限的滿足，並藉此消除被拒絕被排擠的張惶失措。

隱匿在這些追尋滿足與害怕被判出局背後的，就是我們稱為希望的東西。

心存希望就總能獲得一絲安慰。

到底在尋找什麼到底在追求什麼到底在希望什麼？

從佛洛伊德「毀滅的本能是原始的本能」來看，有自我毀滅的傾向也只不過是某一種人性的表現。很多人因此走向虛無，更多的人並沒有因此走向虛無。

人生不消磨，也是會自行過去的。

誰誰誰又有資格議論誰誰誰的人生奮鬥得很有意義還是糜爛得很沒意義呢？

費茲傑羅生前死後都有很多評論家批評他的生活腐化，自暴自棄，浪費才華。很多篇章都描寫過他們夫妻倆醉酒胡鬧的荒唐事，比起姬爾妲醉後裸舞，人們對費茲傑羅的酗酒更不輕易寬恕。

費茲傑羅在寫給女兒的信裡認為自己是嚴守道德義務責任的人。不難看出費茲傑羅對道德善惡的自覺非常敏銳，內在的道德批判也非常深刻。

在強烈「超我」的嚴厲監控下任由依循快樂原則的「本我」肆意為所欲為，在神性與魔性之間拔河，那必然是極度的矛盾，形成的張力也必然是極為飽滿的。

琴酒是他最喜歡的烈酒，因為他說，喝了琴酒，別人從他的呼吸中聞不出酒味。尤其是他的酒量又是出了名的差強人意。不勝酒力又貪杯買醉，聽起來很矛盾。

不矛盾不是嗎？

不矛盾就不是人啦。

理智的抑制預示痛苦，慾望的放縱預示毀滅。費茲傑羅冷峻地審視自己的熱衷名利，無情且激情地剖析自己的雙重靈魂，他安頓的卻不只是他那顆不安的靈魂。不論是肉體上還是精神上他都浸透在令他迷醉的上層社會中，看透多少天生冷酷或天生並不冷酷但心地卻漸漸變黑的人們，體悟到感情是騙局，境況是挫敗，到頭來一切都是虛幻的蜃景，可是，他的追求，依然無比動人。

就像馬科姆・考利所說的那樣，混跡上流社會（因為有錢）還把上流社會臻微入妙地寫入小說中（因為有才）的，只有費茲傑羅一人。

為金錢寫作又怎麼了？勞倫斯就聲言「要更充分肯定費茲傑羅對美國二十世紀文學的貢獻」，特指社會的面貌和時代的脈搏而言。

也就是說，費茲傑羅墮落的語言保留了美國二十世紀爵士樂時代的精魂，爵士樂時代的精華讓他濃縮在小說裡傳諸後世，隔了多少代，人們還能品嘗那份味道。

費茲傑羅說：「在每一篇故事裡，都有一滴我在內──不是血，不是淚，不是精華。而是更親密的自己」。在華麗的放縱、絢亮的墮落、高尚的理想、

自戕的幻滅裡的、更親密的自己。

說費茲傑羅是美國爵士樂精神的化身，能道出爵士樂精神的精魂。

那到底是做著怎麼樣美國夢的美國魂？

美國夢簡單來說，就是只要努力，夢想就會成真。

就如愛默生所言：「美國是機遇的代名詞」，配合《獨立宣言》中「人人

『生』（created）而平等」的訴求，每個人成功的機會是均等的。

美國夢真正的動力是對財富的渴望和追求，這是更為普遍的認知。

在爵士樂時代，這種追求只是更為激烈。

美國在第一次世界大戰後從戰前的債務國轉身一變為債權國，到今天，第

三十任總統柯立芝在經濟快速起飛空前繁榮的光環映照下，仍然是美國史上最

最幸運的總統。柯立芝在位（一九二三～一九二九）期間，時勢所打造出來

的「柯立芝繁榮」一路綠燈暢行無阻，全國人民一起努力暴發。如日方升扶搖

直上的狀態讓美國人民覺得到處都有美好的事情在發生。潑天富貴黃金鋪地，

閃爍得連言不輕發字字千鈞的柯立芝都忍不住說出「美國人民已達到了人類歷史上罕見的幸福境界」這樣的豪語。

一九二九年接任的胡佛也興高采烈哇哈哈地宣稱「美國將進入千年盛世」。猶言在耳，不到八個月，十月二十四日華爾街股市崩盤引爆了資本主義歷史上最嚴峻的經濟危機，席捲蔓延廣泛、持續四年多的、被稱為「三十年代大危機」的大蕭條。

馬後炮可以很方便地議論，都是貪婪哪，貪婪很容易讓人失去防備之心哪。在一戰後所有神聖信念土崩瓦解的彷徨中，緊接著又身處天上都能掉下錢來的幸福樂園裡，誰想在及時行樂的年代裡還居安思危地不及時行樂？

費茲傑羅說：「《大亨小傳》的全部份量就在於它表現了一切理想的幻滅。」

喬治高在譯序中說：「好像這部書（《大亨小傳》）是個美國的 allegory（寓言）」。

《大亨小傳》出版於一九二五年，這個寓言像不像一個神秘的隱喻？費茲傑羅在全民築夢的巔峰，就已預示了魅惑眾生的華麗泡沫終歸破滅的結局。

在經濟大恐慌撲面而來之前，費茲傑羅已經鋪寫了幻滅的魔光。

每一次創造都始於破壞——畢卡索Pablo Picasso

好萊塢名編劇彼利爾曼總結自己的經驗後說：「為電影寫劇本比在妓院裡彈琴更糟糕」。

從小說到電影

應該先看原著的原著控認為，先看了電影之後才看小說，就無法不被電影的畫面所干擾，被電影淺薄通俗平庸的視角所操縱。

應該先看電影的影視控認為，先看了小說之後才看電影，就無法不被閱讀時自己腦中產生的想像所干擾，再也容不下電影的詮釋，在寸寸抗拒中失去觀賞的樂趣。

瓜生出榴槤的味道和要求榴槤生出哈密瓜的味道一樣，皆屬斷鶴繼鳧。

小說是小說，電影是電影；就像哈密瓜是哈密瓜，榴槤是榴槤。要求哈密

如果要求忠於原著，那為什麼不看原著就好了？

小說是小說　電影是電影是電影

即便再爆米花娛樂的電影也不應該是形象想像的小說的影子。

「形影不離」不用在小說改編電影上。

想像的形塑都早已在努力顛覆老套的閱讀期待，還有人認為照在螢幕上的就是影子麼？

只要核心還在，勉強在文字符號和光影聲色之間尋找其他契合的細節，皆屬緣木求魚。

硬硬要比，把粉絲弄成粉撕，這不是自找難受嗎？

「發現那些唯有小說才能發現的事，這是小說唯一存在的理由」——這句話是米蘭・昆德拉說的；

「發現那些唯有電影才能發現的事，這是電影唯一存在的理由」——這句話是誰誰誰都可以借用米蘭・昆德拉的話複製出來的。

問題是，財大氣粗的好萊塢就是喜歡用花花綠綠的鈔票雇傭作家來改編或編寫電影劇本，而大家都知道編寫或改編電影劇本最難上手的就是小說家。費茲傑羅就說過，讓文字從屬影像，小說家的**個性**就得在這種低檔次的合契中被湮滅。

在藝術領域裡也離不開階級觀念的他繼續道：「當看到文字的力量從屬於另一種更耀眼、更粗俗的力量時，我幾乎是難以擺脫令人痛心的屈辱感」。

「更耀眼、更粗俗」指的就是電影業。

好萊塢就是喜歡有名氣的作家！

好萊塢向費茲傑羅拋出的祿餌當然有些重量，不只買下他的小說版權，也

下重金把他請到好萊塢編寫電影劇本。

孔子回答弟子中的首富子貢的問題：美玉應該收藏在櫃檯中還是賣給出高

價的商人？

子曰：「沽之哉！沽之哉！我待賈者也！」──只要是識貨的商人，就趕

緊賣掉它！趕緊賣掉它！──連孔子都等著識貨的買主哪！

在有莘之野種田的伊尹等來商湯；在渭水之濱釣魚的姜子牙等來文王；在

隆中茅廬高眠臥不足的諸葛亮等來劉備；什麼都沒等來的孔子只能太息長歎：

「鳳鳥不至，河不出圖，吾已矣夫！」吾已矣夫，我這一輩子算是完了吧！

在完蛋之前，子曰：「富而可求也，雖執鞭之士，吾亦為之。」──如果

可以追求到財富的話，去當一名手拿皮鞭的下等差役，我也幹。

只要用到至聖先師說的話，就有人很喜歡馬上去翻查後講人家斷章取義。

想想，還是抄錄全句比較安全，雖然下半句真的很多餘：「如不可求，從吾所

好」——如果不能求得財富，那我還是幹我願意幹的事情吧！——很想當然爾不是嗎？如果不是看在每個月發的工資份上，真的有誰還會每天每天不能睡到自然醒就被鬧鐘逼得爬下床整裝出門擠公車上班去呀？

對名成利就矢志不移的費茲傑羅，在好萊塢禮聘後也希望在電影這門新的藝術領域裡，能成為一流的電影編劇。

大多數人都生活在平靜的絕望中——梭羅說。

讓自己生活在不平靜的希望中——追求夢想的人說。

費茲傑羅說：如果你丟過來的骨頭上有夠多的肉，我還會舔舔你那丟擲肉骨頭的手。

骨頭上再少的肉屑也能嚐出好滋味。

蘇軾被貶謫到偏遠蕭條的惠州去。這地方窮得全市一天只能殺一頭羊，羊

肉再怎麼輪也輪不到蘇軾頭上。他就和屠夫買來羊骨頭，先煮熟了再稍稍烤焦，烤前先澆些酒灑點鹽。**終日摘剔，得微肉於牙縫間，如食蟹螯**。蘇軾一早到晚就在羊骨頭上刮剔那些沒有被屠夫完全削乾淨的肉末，慢慢咀嚼那味道竟然和大閘蟹蟹鉗肉一樣鮮美。

羊骨蟹吃，隨遇而安。

再貶到更偏遠更蕭條的海南島去時，渡海之際子孫痛哭於江邊，已為死**別**。在催人潸然淚下這一場景稍稍早前的貶途中，和弟弟蘇轍相約在藤州。兄弟倆在路邊攤吃難以下嚥的湯餅，吃著吃著，蘇轍實在吃不下去放下筷子歎氣時，把湯餅吃得碗底朝天的蘇軾對蘇轍說：你還想細細咀嚼品嚐嗎（**爾尚欲咀嚼耶**）？隨即**大笑而起**。

溲餅照食，隨緣自適。

人總得懂得什麼時候歡歡喜喜地自行其是。

用網路術語說，就是：走自己牛逼的路，讓傻逼們說去。

傻不傻？誰來論斷？

網上流傳著這麼一句話：

Many people think they are full of *niubility*, which only reflect their *shability*.

費茲傑羅於是去了好萊塢。

富家千金不會下嫁窮小子。

Rich girls don't marry poor boys.

這是一句原著中沒有卻又高度概括大亨小傳精髓的電影獨白。

這裡講的，是一九七四年的版本。

《大亨小傳》小說出版一年後就拍成電影，比美國第一部有聲電影《爵士歌手》稍早，是一部黑白無聲影片，只是這個版本老早老早就已經遺佚。

一九四九年再次拍成電影，這時演員開口說話都有聲音（這句話的意思

是，演員的臉部表情和肢體語言可以不必那麼誇張、配樂可以不必這麼大聲）

了，彩色電影也已面市了，不過還是一部黑白片。二十幾年前，外子好幾次托

一家老電影專賣店的老闆幫忙找，這老闆幫忙找過一些絕版的經典老片，就是

這一部，找了幾年都沒結果。結果二○一一年最新版開拍前後，在網上就能看

完整部電影。

你沒能得到你想要的東西時，唯一能做的，就是：**耐心等待**。

蓋茨比捨命追求的這個黛西，是個虛偽冷酷絕情的女人。

爛的百合比萎草的味道更壞──莎士比亞

Lilies that fester smell far worse than weeds

總覺得要將《大亨小傳》拍成電影，黛西的選角是最最最艱巨的任務。

一提起羅伯特・埃文斯的大名，就馬上會聯想到他所監製的名片《教

父》、《唐人街》和《愛情故事》等等。一九七一年，羅伯特・埃文斯買下

《大亨小傳》的版權，是為了讓愛妻艾莉・麥克勞來演出黛西一角。

艾莉‧麥克勞讓小小年紀的你意識到，不論故事多老土，俊男美女加上唯美的畫面，就能撐起一部偉大的電影。

讓氣質脫俗的艾莉來演黛西？年輕時的你真的會為這樣的事納悶哪。幸好艾莉適時地和史提夫‧麥昆搞婚外。

後來看雜誌得知傑克‧尼克森辭演蓋茨比一角的理由是因為他覺得艾莉不適合演出女主角黛西。傑克‧尼克森臉上深刻的線條可不是長來坑人的。

一線大咖會拍出不叫好也不叫座的電影；寂寂無名的小咖會拍出叫好叫座的電影自己還一炮暴紅發紫。火眼金睛的影評家再三推敲出來的成功因素不見得能應用在另一部電影上。無論如何，選角還是最重要的一個環節。

當年進入《大亨小傳》甄選名單的女主角有：費‧唐娜薇、坎娣絲‧伯根、娜妲莉‧華、凱薩琳‧蘿絲、露易絲‧吉莉絲和西碧兒‧雪佛。

取孰捨孰，剎那芳華，彈指間四十年就要過去了。

網上「絕色女星今昔對比」之類的網文取悅了群眾（特指女性群眾）畸形

的滿足感。像張愛玲《相見歡》裡的伍太太那樣，「伍太太雖然自己年輕的時候沒有漂亮過，也能瞭解美人遲暮的心情」。

女人的心眼其實逃不過別人的眼睛，厲害的人的眼裡很清楚女人與女人之間那些較量。

惡意的快樂也是一種快樂。

可可・香奈兒說得一針見血：「歲月是亞當的魅力，夏娃的悲劇。」

說到年齡，女人什麼樣的心思沒有？

回到電影，這場選拔中，米亞・法羅拔得頭籌。費茲傑羅的女兒法蘭西斯・史考特・費茲傑羅當年對男女主角的議決是心折首肯（對男主角心折對女主角首肯）的。米亞・法羅貌似很努力地演繹著黛西的膚淺乏味和空洞，可惜的是，在看了這部電影N次後，還是沒辦法接受女主角在劇中尖舌的嗓音。

露易絲・吉莉絲從女主角寶座敗陣下來，只演了女配角，但是她眉眼間的風情，從發根到腳踝都散發著可以獨立可以慵懶的總之就是費茲傑羅要講述的

那個時代那個階層的女人。為什麼露易絲‧吉莉絲會是配角，而米亞‧法羅會是主角？為什麼為什麼？

謀殺案發生後在行兇現場附近且吻合時間點看到疑似嫌疑犯的目擊證人，可以向警方提供線索。電影院裡螢幕上蹩腳的演出謀殺了觀眾的眼球你卻不能去警察局做目擊證人。幸好，歪打正著的事多的呢，湘妃竹上真菌的腐蝕成了文人眼中雅致的紫雲紋，研究如何將硝酸甘油用來治療心臟絞痛卻得出讓陰莖血管擴張的藍色小藥丸偉哥，盡顯小家碧玉的女主角，真的是讓你沒見過有誰能把做作女演得這麼成功的了。

你覺得都是女主角的錯才會讓你嗅到男女主角之間沒有默契那股怪怪的化學味道。雖然米亞‧法羅說勞伯‧瑞福在拍攝期間過於熱衷水閘門事件，一有空隙男主角就把自己反鎖在專用間裡追蹤水閘門事件的報導。從兩年後勞伯‧瑞福在《驚天大陰謀》中飾演揭發醜聞的《華盛頓郵報》記者Bob Woodward看來，好像有點根據。

不管女主角再怎麼講，勞伯‧瑞福只要一出現在鏡頭前，即便穿著黛西老公湯姆鄙夷的 the Goddamn pink shirt，男人將粉紅色套裝穿得這麼有型有款的

你說得出幾個？

勞伯·瑞福真的是——超·極·帥·啊！

超級強到好像可以忽略女主角的聲音，自己就演活了那個身上每顆細胞都

飽蘸著對心中女神愛慕的癡心漢。

如今，網上竟然有「勞伯·瑞福已經老到不能看了」的話，驀地裡你對香

奈兒的話有了另一層理解：歲月是亞當的魅力還是有時效的，只是時效對男人

沒有那麼嚴苛，比起女人可以再延個三十年、左右。

會說出「已經老到不能看了」的人，會不會是不知道**人是會老的**的小青

年？再拽多幾年？每一個人遲早都會聽見時間發出的陰陰的竊笑。遲早。

可惜小青年沒趕上勞伯·瑞福雄姿英發的年頭，當年勞伯·瑞福就像費茲

傑羅在短篇小說《魅力》中的男演員喬治那樣——**自己無法抑制自己的魅力**。

除了勞伯·瑞福，這部電影到底還有什麼吸引你了？

我的幾本書之所以流行，是因為記述了飛女郎的舉止——費茲傑羅

◆

◇

◆

Flapper譯成飛女郎、輕佻女郎、新潮女郎、摩登女郎。

既然中譯沒辦法統一，誰誰誰都可以多加幾個譯名吧？飛擺女郎？菲帛女郎？沸魄女郎？費博女郎？斐輩女郎？非悲女郎？蜚播女郎？或者廢敗女？

最標準的答案是：歷史沒有如果。

如果沒有工業革命，說的是**如果**，現在的西方女人還在用鯨骨紮腰麼？現在的東方女人還在用布頭束胸嗎？

第一次世界大戰之後，宗教信仰坍塌道德信念潰決，那是個精神依託正在銷亡遇上物質形態正在快速滋長的時代。薩特說的也好杜思妥也夫斯基說的也

好，反正就是那句：「任何事情都可能發生」！

女性主義歷史演進的研究都把十八世紀瑪麗・華斯東夫特的《女權辯》A *Vindication of the Rights of Woman*（一七九二）作為第一波女性意識覺醒萌芽期；稱二十世紀六〇年代為女性主義第二波，代表作是西蒙・波娃一九四九年出版的《第二性》*The Second Sex*。

女性主義的終極目標是為了從父權的桎梏中突圍出來，不過學術味強了就有點硬。其實從第一波到第二波期間，爵士樂時代羅織出來的軟性次文化，其顛覆力就有趣多了。

爵士樂時代在史上又稱為「美國黃金的二〇年代」或「喧囂的二〇年代」，廢敗女在幾千年歷史文化的壓抑下，一出場就豔光四射。

二十世紀之前沒有廢敗女，就像二十世紀之前沒有飛機、沒有電視、沒有傳真、沒有電腦、沒有空調、沒有手機、沒有電冰箱、沒有洗衣機、沒有吸塵機、沒有相對論、沒有便利貼、沒有避孕藥、沒有太空船、沒有信用卡、沒有

原子彈、沒有瘋牛症、沒有影印機、沒有愛滋病、沒有登陸月球、沒有盤尼西林、沒有人造衛星、沒有有聲彩色電影、沒有銀河系以外其他的星系等等，等等，總之很多東西沒有。

還有一件……

二十世紀之前，女人穿那種由植物木材或動物觸角或金屬質料或象牙鯨骨製成的緊身連體內衣。二十世紀初，緊身連體內衣在歷經半個世紀後被裁成上下兩半，上半部又從腰際往上剪到胸部下。新時代的內衣Bra就這樣誕生了。

不再乳房托很高、蠻腰勒很細、臀部撐很翹。

當然，從緊身連體內衣解放出來之後一百多年的今天，女人還是想盡辦法托高乳房勒細蠻腰撐翹臀部，到處還在賣緊身連體內衣——當然是新式的啦！

先不探索女人暗香殘留的心理，二十世紀初，舊式緊身連體內衣確實曾經被時代擯棄過。

二十世紀開始的前二三十年，是女人形象變化超巨大的決斷時刻。

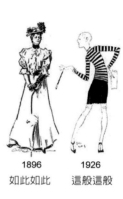

1896　　　1926
如此如此　這般這般

上圖左是世紀初女人的裝扮，右邊是二十年代的廢敗女。前後變化在三十年代內完成。

◆　◇　◆

上圖出於查理斯・丹・吉布生（一八六七―一九四四）的畫筆。吉布生所畫的十九世紀末二十世紀初的女人（左邊那個），因為廣受歡迎，人們稱這些女人為吉布生女郎。商家將優雅的吉布生女郎形象遍印在杯、盤、碗、碟、調羹、桌布、椅套、陽傘、風扇、床罩、枕頭套、煙灰缸等等東西上，這種程度的膾炙人口。

Flapper一崛起，吉布生女郎的風靡熱潮也就消退了。

時尚fashion一詞源於拉丁文facio，本意就是人為製造的（do or make）。

一旦把時髦風尚打造出來，就任誰擋也擋不住了唷。

可可・香奈兒說：「我將時裝的觀念推前了四分之一個世紀，我憑什麼？

因為我懂得如何解釋自己的時代。」

一場香豔的社會變革就需要這種「憑什麼？」的女人式霸氣。

女人終於等到這個神話傳說中的黃金時代，除了緊身連體內衣，女人把留了幾千年如瀑的長髮剪成齊耳鮑伯頭，掙脫箍緊脖子的花邊硬領、墊肩上的雙羅紋細褶子、層層相疊沙沙作響的襯裙、拖地圓滾的裙擺和沙漏8曲線……甚至還敢敢穿上褲子！

曾幾何時女人穿褲子會因為違反法律擾亂男女自然戒律而被警察逮捕呢！

荒唐歲月廢敗女的時代，女人身材從8到11的變化，不僅散發著解放的自信，還以尋歡作樂的方式來表達。

她們濃妝豔飾抽煙飆車揮霍無度夜夜笙歌張揚招搖沉浮淫逸開瓊筵飛羽觴

you name it。

世界大戰都會發生，誰還願意相信人類歷史有什麼終極意義的目的性？

及時行樂比什麼真理都更有意思呢。

喧囂二〇年代的狂熱簡直就是希臘酒神精神的體現。

古希臘人在享受豐收的酒神祭中會解除束縛、打破禁忌、放縱欲望、醉生夢死。

希臘酒神狄奧尼索斯（到了羅馬神話中又稱巴庫斯），又一個宙斯勾引凡間女子施美麗生下的私生子。千篇一律地、施美麗被宙斯那個整天沒事幹專找小三出氣報復的大醋缸老婆赫拉整死，還設計出讓宙斯親手炙毀施美人的圈套，小狄奧尼索斯卻奇蹟式地存活下來並長大變成神。照理說，天神和凡人生下的孩子不能成為神，但是照理說的還會是神話嗎？不過，在我印象中，天神和凡人生下來還變成神的，好像就只有狄奧尼索斯了。就這樣，狄奧尼索斯可以很慷慨很快活也可以很專橫很殘暴；祂可以安慰人類，也可以毀滅人類。

在祭典中，崇拜而追隨酒神的人們是狂放不羈的。

酒神和酒神祭是許多畫家作畫的題材，連小孩也一起嬉鬧的Bacchanal before a statue of Pan，乃十七世紀巴羅克時期被尊為「法蘭西繪畫之父」的尼古拉斯‧普桑所畫。

在似醉若狂的快感張牙舞爪的淫欲中，激情得以宣洩。

和苦修齋戒、長跪朝拜、肉身穿刺、赤足步火、禁慾鞭笞一樣，都是虔誠的宗教情感。不論看似世俗或看似脫俗，為了識破浮生若夢，有人明心見性，有人為歡幾何。

電影的神奇在於，儘管老被譏為浮光掠影，可是，再大量**浮光隨日度**之中就是有些**漾影逐波深**的鏡頭或場景讓你久久不能忘懷。

《大亨小傳》這部電影將放浪形骸趨之若鶩的Flapper們演繹得非常生動。

西諺云：「虛榮是埋葬理智的流沙。」在詮釋小說原著「獻身於一種博大、庸俗與浮華的美」這一點上，肯定是成功的。

嬉鬧的夜宴、熠爍的服飾、妖嬈的風姿、廝磨的耳鬢、偽裝的風度、頹靡的音樂、生猛的舞步、酩酊的醉態、催眠的情迷、蠱惑的巧語、如縷的令色、沆瀣的流言、薰熾的庸俗、橫流的物欲、瘋狂的放縱、夢幻的奢華……所有一切讓你得到直接快感的畫面，你就隨著螢幕屏上的人們一起──**飄・飄・欲・**

仙吧！

◆　　◇　　◆

Flapper前後放蕩不到十年就收斂了鋒芒。

大蕭條降臨，成千上萬的人們在排隊領救濟，誰還敢在脖子上掛成串長長的珍珠？

況且，時尚本來就包含了遲早要過時的邏輯。

生命短暫，曾經璀璨還不滿足嗎？

現實生活中已經太多義正辭嚴，如果有這麼一部電影能讓你耽溺在非理性的裸歡中，看著看著你就放鬆到一種像真空那樣的狀態裡，煩惱一下子被抽空，也可能就在顧盼間頓生許多浮想，也可能就在恍惚間平時很多想法的你什麼撓思都沒有了，只是這樣沉沒在電影流光異彩的世界去。

誰能奪去那些撫�F你情緒的畫面？

生活苦逼，影咖還有電影可以遊目遊心。

藉機喘緩一口氣，電影結束了，再回到現實去勾心鬥角或安貧樂道好了。

當你覺得活著很不輕鬆時，先放鬆下你的肩膀，再放部電影來看看。要不然還能怎樣？

元老級騷男騷女覺得宅男宅女為了沒有不宅的理由而宅不悶死才怪；骨灰級宅男宅女覺得騷男騷女為了沒有不騷的理由而騷不累死才怪。誰也沒有審判誰的權力。但是多騷的騷一族多宅的宅一族都同時為了沒有不看電影的理由而

看電影。

太多人花太多時間去做他們並不想做的事，為的只是想得到偶爾能去做自己想做的事的權力。——J M Brown

也就是說，辛苦地做自己不喜歡的工作是為了賺到錢來做自己喜歡做的事。有人辛苦工作賺到了錢之後最喜歡做的事就是抱怨職場的無情；有人辛苦工作卻覺得賺錢總是還沒有賺夠想等錢真的賺到夠了才來做自己喜歡做的事；有人辛苦工作賺到錢之後頑強地一再重申激勵自己成功的定義就是喜歡上自己不喜歡的工作。；有人辛苦工作卻還是生計艱難到處奔波勞累到沒有精力做自己喜歡做的事。然後大家都在哀歎身不由已。

電影的瞬間轉移（teleport）能讓活在眇兒渺小的你從現實抽身。至少。

回到《大亨小傳》來，美國女作家朵蘿西‧帕可寫過一首詩〈The Flapper〉，其中有幾句：

All spotlights focus on her pranks

All tongues her prowess herald

For which she well may render thanks

To God and Scott Fitzgerald

費茲傑羅在談起《大亨小傳》時說：「這部小說的重心在於『幻象的毀滅』」——正是這種幻象才使得這個世界那麼鮮豔。你根本不須理會事情的真或假，只要沾上了那魔術般的光彩就行了」。

■■■各自有各自的**華而不實**，你以為鴕鳥會想要飛上枝頭做鳳凰嗎？

■■■■不必刮了吧，答案是——沙子才是鴕鳥的幸福。

她的胡鬧任性是聚光燈的定焦點

她的非凡前衛是茶餘飯後的談資

她為此應將感謝獻於

上帝和費茲傑羅

三十年前看過一則笑話，很喜歡，當時覺得不應該

放在笑話的欄目裡：

一條鯨魚瘋狂地愛上一艘潛水艇並癡心地追隨著它

到天涯海角。

可能因為讀到這則笑話時，腦中出現了以下這樣的

畫面（下圖），所所以三十年來一直記住這則笑話。

很多當時覺得生死攸關的事老早忘得一乾二淨了，

卻還記得這則笑話。只是，三十年後還是覺得，放在笑

話的欄目裡，特顯心酸。

◆　　◇　　◆

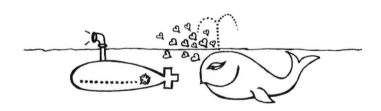

聽那呼喊　女人香（*Scent of a Woman*）

不論東方或西方，重生都是創作的一大母題。

鳳凰浴火重生，雖然出處不同，性質卻是相通的。

百度百科上說：在東方，鳳凰每五百年就要背負著在人世間積累的所有仇恨和恩怨，投身於熊熊烈火中自焚；在肉體經受了巨大的痛苦後得以在烈火中重生。重生的鳳凰，其羽更豐、其音更清、其神更髓。在西方，以乳香為食的不死鳥在降生五百年後，集香木自焚，然後從死灰中復活（Phoenix from the ashes），美豔絕倫不再死，稱為不死鳥，也就是鳳凰。

◆　　　◇　　　◆

海德格：「對於一個充滿痛苦的人，這個世界將一無所賜」。

影片中的法蘭克‧史雷特中校，陷入從巔峰墜落泥淖且回天乏力的精神困境中，除了乖戾，僅剩一籌莫展的淒惻。

當日乘雲如今行泥，一個孤寂的老人，雖生猶死的活著。

如果是一場意外造成失明，中校或許尚可依傍著絲絲尊嚴而苟延殘喘。

可是，被酒後失誤的事實所啃噬的心靈，是沒有辦法達到和解的羞愧。

當天底下沒有一樣東西可以填滿無底的空虛時，那麼生命除了絕望之外還剩下什麼？

被命運推向絕境時，剩下的，都是托辭。

困於這種處境中，死亡成為一種解脫。

到了此時，理性必須屈膝。

中校慎重地穿上軍裝後準備舉槍自盡，小看護查理用盡全力勸阻，即便中校聲言連他也一起斃了、查理也毫不退縮。

查理：求你了，我是說……你現在很消沉。

中校：消沉？不是消沉。查理。我很壞，不是壞，我是爛。

查理：你不壞。你只是痛苦。

中校：你知道什麼是痛苦？你這個從西北部來的小蝦米，你他媽的知道什麼是痛苦？

無可挽回的過錯已經鑄成，怎麼樣向一個小蝦米解釋？

中校：滾出去！

查理：你搞砸了，那又怎麼樣？誰不是這樣？你應該繼續活下去啊是不是？

中校：什麼活下去？我早完了！我生活在黑暗裡你明白嗎？黑暗裡！

正如孟子所說的「所惡有甚於死者」，當所厭惡的事情有比死亡更凌厲的時候，這種痛苦並不比死亡來得小。

焦慮作為後盾，自我否定提供了和世界決裂的勇氣。

查理：那就放棄吧。你想放棄就放棄吧。我也放棄算了。你說過我完了，我們兩個都完了。沒希望了。那麼讓我們來吧，讓我們就他媽的這麼做吧。他媽的。你扣扳機吧，你這個倒楣的瞎子！扣扳機吧！

中校：那好，查理。

查理：準備好了。

中校：你不想死。

查理：你也不。

中校：給我一個活下去的理由。

◆　　◇　　◆

自殺需要勇氣，要讓棄世顯得悲壯則更需要才略。

曾經叱吒風雲，失明讓中校只能在侄女小輩後院的小房子裡蟄居。中校稱

收留他的小輩為the Flintstones，視他們一家為住在小鎮的史前始人。

遭逢劇變，曳尾塗中，被沒見過世面、終日周旋於柴米油鹽醬醋茶的平庸之輩所收留，這種酸苦讓中校活在窒息中。

鳳凰非竹實不食，非梧桐不棲，非誰之罪，天生異稟。

楚霸王突圍成功後卻又不肯渡江，尚且笑曰：「天之亡我，我何渡為！」寧可壯烈犧牲也不肯含羞而生，「籍獨不愧於心乎」。距霸王千年之後的李清照將這種人生姿態凝煉成：「生當作人傑，死亦為鬼雄」。

於是，中校為自己策劃了極具品味的謝世宴。

強者必有其自負與傲骨。中校這個強者有過人的機智和纖細的感受。作曲家雷納多・漢恩認為品味是一種直覺，是對微小事物敏銳的洞察力。作家約瑟夫・艾普斯坦亦稱：保有自己真實品味的人，個性得相當強。

於是，我們隨著承載這種氣質的中校，享受了一趟品味之旅。

157

中校在侄女全家前往奧爾巴尼後，命令查理出遠門。查理無力阻攔蠻橫的

中校，還沒搞清楚狀況就已坐上了飛往紐約的頭等艙。到達紐約後入住聞名世

界的華爾道夫飯店，這是中校以前身為總統幕僚時經常住宿的飯店。

華爾道夫飯店向來將提供優質服務奉為金科玉律。據聞有位阿拉伯王子下

楊華道夫飯店後，要求他經過的走道都得鋪上波斯地毯。由於時間過於急

促，飯店經理對王子說：「今天沒能滿足您的要求，不過明天一早您醒來之後

就可以踩在您所喜歡的波斯地毯上。在此之前，如果你想出門，就打電話通知

我，我躺在地上讓你踩著過去。」言畢，王子哈哈哈大笑道：「沒有地毯我一

樣可以走路。」

王爾德說：我的品味其實十分簡單，只要事事完美也就可以了。

奢華當然不只是為了上等的品質，更是為了享受令人感覺尊貴的服務。

中校在飯店內量身定制西裝，從這獨一的專屬服務開始對昔日奢華的追溯。

定製高級服飾之所以誘惑許多講究生活品質的人，是因為精品男人喜歡那

種從整體到細節都臻至完美的過程。不見得所有男人都知道，但大多數女人肯定不知道，在定制高級西服時，裁縫會問顧客習慣把他那話兒擺在拉鏈的右側或是左側。連左右邊褲襠都有不同存放空間的細緻，讓許多男人愛上定制這種要命的排場。

幾百萬人一起孤獨生活的地方叫做城市——梭羅如是說。

搖滾歌手Bruce Springfield有一首歌：

Tell me in a world without pity　　告訴我在缺乏惻隱之心的世上

Do you think what I'm askin's too much　　你認為我的要求會太過分

I just want something to hold on to　　我只想抓牢些什麼

And a little of that human touch　　和一絲絲人與人之間的溫情

Just a little of that human touch　　就一絲絲人與人之間的溫情

在放手之前，再體驗一次高超手藝帶來的細膩感，亦嚴絲合縫著人與人之間的溫度。當女裁縫不小心用針刺到中校時，中校說道：「我就愛你弄痛我。」

落寞的人從陌生人手上碰觸到指尖的溫度，冷暖自知，就不必為外人道。

◆　◇　◆

「拿生命開玩笑」是法拉利年輕時成為賽車圈內佼佼者的競賽態度。影片中盲眼中校開著「天地之間，任我馳騁」的豔紅法拉利飆車，絕對是感官上的刺激。

村上春樹：「這是小說。小說的世界中不管火星人在天空飛，大象縮小成可以放在手掌上，或VW Beetle有散熱器，貝多芬作第十一號交響曲，都一點也不妨礙」。反過來說，只要想成：「啊，對了，這是VW Beetle福斯金龜車有散熱器的世界的故事啊！」

這正是盲眼中校開法拉利飆車的世界的電影啊！

跑車無疑是展現雄性荷爾蒙最有力的工具。這讓觀眾觀之為之屏氣的片段，為英雄情懷提供了狂放的舞臺。或許飛蛾撲火能讓中校獲得最大的存在感。

深具魅力的就是這種可能粉身碎骨的毀滅性。

反正生命本來就是反復無常的。

只不過，讓我們勒緊神經的，是坐在一旁尚未涉世、無辜的查理。

中校肆意提速的任性和身旁一臉錯愕惶恐的查理，綜合成：這樣飆車失控的後果將會是……很可怕的呢。

是為了預演一段徘徊於死亡線上的臨界狀態嗎？

直線飛奔顯得不夠曲折迂迴，於是，還要在鋼筋建築物的外牆與外牆之間的路道上──當然是高速──過彎。

中校的激情（passion）和查理的悲情（pathos）將會在哪一刻交會？

從戲劇學上說，誇張的劇情能增強娛樂性，結局的處理可以是再製造一項危機挑戰。

中校尚未饜足他的不羈，警笛響起，法拉利被迫停靠。

◆ ◇ ◆

從有溫度的 human touch 到風風火火的 magic touch 之後，一切隨即散架。

揚厲高蹈之後最易跌入空乏憂傷。

就如宇宙大爆炸之後，黑洞形成。

黑洞之所以玄奧，是因為黑洞擁有特巨超強的引力，就連光束也無法逃脫。進入黑洞之後、任何東西就再也逃離不了──不論是被黑洞吸入吞噬抑或無意之間闖入的冒失鬼。

黑洞由此繼續壯大。

美國斯坦福大學天文學研究小組聲稱他們發現宇宙中最龐大最古老的黑洞。這個老黑洞的質量是太陽質量的一百多億倍，也就是說，這個老黑洞能吸納上千個以上的太陽系。研究繼續揭示：這個年齡約為一百二十七億歲的老黑洞位於大熊座星系中心點，和地球的距離約為一百二十七億個光年。

人的黑洞是位於人體的中心嗎？

人的黑洞是與生俱來的麼？

黑洞和心靈的距離又是多少個光年呢？

從達文西的《維特魯威人》來看，達文西以維特魯威這個黃金比例人體的肚臍作為構圖的中心，並謂人體的自然中心點是肚臍。另觀達文西現存於英國溫莎城堡畫廊中，三張習作紙上所繪製的人頭骨，達文西認為：似乎靈魂就寄居在這個器官之內。這個器官當然就是指頭殼。

《東醫寶鑒》引《仙經》之文曰：「腦為髓海，上丹田；心為絳火，中丹田；臍下三寸為下丹田。下丹田，藏精之府也；中丹田，藏氣之府也；上丹田，藏神之府也。」古人稱精氣神為三寶，三處丹田儲存著人之三寶。

對於靈魂之所在，古代東西方的探索異曲同工。

激情之後，中校元氣耗竭，陷入情緒的黑洞中。

所以查理成功奪下手槍後，心力交瘁的中校只能面對黑洞的深淵。

中校：我該怎麼辦？查理。

查理：如果犯錯跳壞絆倒了，只管繼續往下旋舞就行了。

中校：你是在請我跳舞嗎？查理，你有沒有過這種感覺？想要離開又渴望留下。

人都畏懼活在黑暗中。但是只要意識上產生了這麼一絲的遊移，或許中校就能在他無休無止的苦澀中暫時畫上一個逗號。

像中校這樣對人生的悲傷咀嚼得夠深刻的人，又直面死神作了最深入體驗的人，才可能**大生大死**呀！

被亞里斯多德稱為「晦暗者」的哲學家赫拉克利特說「人不能踏進同一條河流兩次」（No man ever steps in the same river twice）這一句話實在太常被引用了，應該把下半句也書寫進來⋯for it's not the same river and he's not the same man。

投足入水，已非前水。

重要的不是痊癒，而是和自己的疾病存活下去。

◆　　◇　　◆

問：為什麼上帝先創造亞當？

答：因為上帝在創造人類時不想聽到有人在身旁指指點點。

這應該是受不了女人嘮叨的男人想出來的。

中校這個愛說髒話的男人，在女人面前卻是注意舉止的紳士。

就像收留他的小輩羅絲太太所言，「Down deep, the man is a lump of sugar」。

強勢的外表包裹著蜜糖般的一顆赤子之心，舌毒但其實是個軟心腸；對待同性尤其舌毒，對待異性尤其心軟。女人是他的最愛，女人是他的軟肋，女人是他的死穴。

中校的生命彷彿必須在對女人的審美中獲得昇華。

中校：「女人！怎麼說？誰創造了女人？上帝肯定是個他媽的天才！」

中校從埋首雲鬢、親吻香唇、酥胸美腿一一道來，字字珠璣、句句掏自肺腑。

聽著聽著，中校對女人深深的迷戀，就如他所說的，仿如橫渡大漠後吮舐的第一口瓊漿玉液。

中校眉飛色舞的描述，是男人對男孩（查理）所上「水晶簾下恣窺張」的成人教育。

問此中滋味，可以醒醐。說著說著，中校顯然比查理還要蝕骨銷魂。

《紅樓夢》裡警幻仙姑對情癡的形容：「悅容貌，喜歌舞，調笑無厭」。

中校沒辦法再用眼睛來觀看時，就更強烈依賴嗅覺的感知。

要具體向女人搭訕時還是得依賴查理，對查理的遲疑與靦腆，中校說出男人出獵的本能……**「活到老泡到老」**（The day we stop looking, Charlie, is the

day we die）！

中校是個情種，更是個香癡。

能用眼睛看的時候就愛慕女人的賞心悅目，只能用鼻子聞的時候就迷戀女人的暗香襲人。顧盼倩影或氣若幽蘭，都是為了一親芳澤。

為了女人，聞香是中校的絕技，調情成為一門藝術。

調情講究的就是情調。

對中校來說，品嘗女人既是品嘗人世間的滋味。讓女人心波蕩漾地嫣然一笑彷彿成了他的天職。用心與歷練累積的底氣不是一般人所能輕易成就的，隱藏在其中的秘訣就是對女人一種不可名狀的愛戀。

這麼懂得疼愛女人的男人，怎麼可以死！

◆　　◇　　◆

中校在唐娜等男朋友時乘虛而入…

中校：打擾了小姐，介意我們和你同坐嗎？我覺得你被冷落了。

唐娜：呃，我在等人。

中校：那人馬上就到嗎？

唐娜：不，不過隨時會到。

中校：隨時？時光稍縱即逝。那你現在在幹什麼呢？

唐娜：我在等他。

中校：你不介意我們陪你一起等他吧？這樣，那些好色的登徒子就不會來騷擾你。

唐娜：那好吧！

中校邀唐娜跳探戈是這部電影中最唯美的片段。

談吐麻利當然是把妹的必要條件，胸有成竹運籌帷幄的男人哪有不穩操勝券的呢？

一場男性陽剛之氣和女性柔美宜人相結合而成的耽美浪漫。

中校沉穩大氣，唐娜體態輕盈，時而舒緩時而奔放、時而含蓄時而誇張、時而深沉時而熱烈，一步一融情，展腿旋轉擦腮低腰收放之間寸寸韻味萬種風情。

為極致添上鎏光的是那首曼妙的旋律…Por Una Cabeza《只差一步》。

她終生珍藏的貞操

成堆的蛆蟲將蠶食

◆

◇

◆

韶光易逝，容顏易老，不及時行樂還等什麼？

——安德魯・馬維爾

統治地獄總比留在天堂服務強。——約翰·彌爾頓

查理是領取獎學金在私立學校就讀的窮孩子。他知道同學們都富得流油、同學們都知道他家貧無靠，難得的是處境雖然尷尬、查理自始至終不卑不亢。

人人氣質之雅俗本有差別。

最讓想操縱他的人傷腦筋的是，**要罰他他不怕罰、要賞他他不圖賞**。

高尚的人在不高尚的人的眼裡反倒成了冥頑不靈的五蠹，尤其是這個不高尚的人是手握大權的人。

有些地方，權力較為集中，學校就是其中之一。

佔據手握重權的優勢，權力欲膨脹的人就會將手中權力行使到最大化的極限。

職位賦予弄權者一錘定音的支配權。使用不正當的前提就是為了私利，千方百計將私己的意願強加在別人頭上，並剝奪對方的權力。

一則聽來的笑話：

小明收到一份非常喜歡禮物，一隻非常漂亮還會說話的鸚鵡。

小明很快的就發現這隻漂亮的鸚鵡滿嘴髒話。

小明試過幾種處罰的方法都全不見效，處罰無效只有讓鸚鵡越發囂張。

小明有一次氣極了把鸚鵡扔進冰箱裡。

幾分鐘之後打開冰箱，鸚鵡冷靜地從冰箱走出來，平靜地說：「我錯了，請你原諒我，我決定痛改前非永遠不再說半句髒話。」

小明正尋思冰箱為什麼能夠產生這種威懾力時，鸚鵡低聲下氣弱弱地問道：「我能不能問問裡面那隻雞做錯了什麼嗎？」

托斯克身為一校之長，辦一場全校師生參與的聽證會只是為了逼使查理當眾供出惡作劇的肇事者。查理什麼都沒做，他只是剛好看到那幾個破壞校長車子的搗蛋鬼。同時看到那幾個搗蛋鬼的還有另一個人，只是這位同學是個有背景有靠山的富家子。

校長又不笨（他就是太相信自己聰明）了，他只瞄準查理下手。威迫利誘

軟硬兼施，以舉薦哈佛的光明前程勸誘、以勒令退學的自毀前程脅迫。

正當性一旦被扭曲，傷害自然就形成。掌權者當然知道他的淫威能對查理造成多大的傷害，他只怕傷害不夠大到讓查理屈服。在征服與被征服的遊戲中，你以為他會在乎查理將受到怎麼樣的傷害嗎？

霸權之前沒有慈悲。

比較舊一點的電影中常看到，狹小的審訊室裡，審訊人員把聚光燈打在被審訊的嫌疑犯臉上，這是比較舊一點的電影中審訊犯人慣用的招數。據說，這一束強光能對犯人造成超乎尋常極大的心理壓力。

犯罪心理學書上說，千萬不要低估這束強光的作用。這束強光能干擾思維的正常操作，還會讓犯人屈從於審訊人員的提議。犯罪學還提出，犯人感覺越渺小、聚光燈的效用就顯得越強大，這就是審訊室裡操縱犯人的技巧，也是審訊室裡的真理。

只要姑息操縱存在，誤判就會繼續上演。

校長要辦聽證會，無非是讓查理成為全校師生的聚焦點。

在聚焦之下，查理面對的，是**前程**還是**原則**的抉擇。

在聚焦之下，校長操縱的，是以**民主之名行暴力之實**。

校長有恃無恐是因為他太瞭解大眾對權威的服從性。

有人稱權威效應為**趨之若鶩的奇因**。研究權威的權威指出：大部分人在選擇順從權威時明知道服從是錯誤的也會輕易放棄個人的道德標準，那些察覺到服從會違背自己良心的人依然會作出順從的選擇。

研究權威的權威總結：這樣的大眾會越來越喪失獨立思考的能力。

你真的以為有人在乎獨立思考什麼的能力嗎？

於是，鄉愿者一廂情願的自編自導自演。

一切會在逼迫查理作惡的偽善中進行。

假如不配合演出，查理就只有死路一條。

反正，身為一校之長，他將姑妄言之，全體師生將姑妄聽之。

萬一真的要處死查理，處死查理之後，庸眾裡當然有人被驚嚇、有人幸災樂禍、有人兔死狐悲、有人沒有意見、有人有了酒後茶餘的助談、有人從頭到尾根本就不知道發生了什麼事。

總之，寡人欽此，庶民受命，不容置疑。

中國五千年才出了一個敲敲看眾麻木腦袋的魯迅，先覺者自己也知道「被孤立」然後「被忘卻」是註定的結局。我們讓魯迅搞得我們沒這麼麻木了，我們也讓魯迅搞得我們更孤獨了。

然後，聽證會一結束，我們趕緊上圖書館找那本《查拉圖斯特拉如是說》，再重複將尼采的話多念幾遍：「我們小心翼翼地避免說破這個世界並沒有什麼價值的事實」。

◆　◇　◆

心智的暴力，可以不流血即取人命。──亞里斯多德

亞里斯多德認為希臘悲劇的目的在於通過悲劇人物的悲慘遭遇，引起觀眾

憐憫或恐懼的情緒，隨著劇情的發展，觀眾備受同情或畏懼的折騰，這個過程

能洗滌心靈淨化感情並達到精神的昇華。

當然，希臘悲劇一定要放在**被無情命運擺弄**的大前提之下。

情緒總需要出口。

不是因為悲劇使我們流淚，是我們有流淚的需要所以創作了悲劇。

也是因為古代沒有安非他酮。即便今日，抗憂鬱劑的副作用還是那麼多得

叫人望而卻步，光想到服用後會導致肥胖或引發性功能障礙，就不如去看一出

悲劇好了。

用現代話說也可以說成，悲劇可以增強個人對生命的承受力。

逆轉。

本來一場將會在查理的緘默和集體的沈默中敲定結果的聽證會卻來了個**大**

也許在歐洲藝術電影裡（從藝術導向的大範圍來說），對困獸心境進行緩

慢地抽絲剝繭的深層次挖掘，也就是說，查理靈魂被處極刑之際對車裂之凌

遲之酷之所以發生在自己身上作出反思的全過程，可以將悲劇力量悲劇美感推

向一個高屋建瓴的視閾，但是，

這是一部好萊塢電影！

讀美國獨立宣言就知道美國人有直斥暴政的傳統。

一根大銅錘就要扁到查理頭上來了！

說時遲那時快千鈞一髮之際——

另一根大銅錘架住了那一根就要扁到查理頭上來的大銅錘！

兩根大銅錘撞擊出八荒驚雷的聲響，振得人心大快。

正為學校價值觀與立校精神受到傷害而大放厥詞，中校步入大禮堂參與聽證。

山雨欲來之前，臺上小喬治有大喬治這座靠山保駕護航，查理落單，校長

一輪似是而非的偵查後，小喬治以沒戴隱形眼鏡看不清楚說了也不能當真

的說出三個肇事者的名字後，快速地把燙手山芋扔給查理，聲稱當時查理更靠

近那幾個同學。

查理從頭到尾沒想過要招供。

最後，校長決定向紀律委員會提出開除查理的建議。校長的提案當然就是定案。

意猶未盡的校長趁全校濟濟一堂之便，指責查理是個隱瞞真相的高手、撒謊的專家。

這時候，我們終於聽到另一把聲音。

中校：但卻不是一個告密者。

校長：對不起？

中校：我不覺得對不起。

校長：史雷特先生。

中校：這真是一堆狗屎。

校長：請你注意你的言詞史雷特先生。你現在是在博特學院不是在軍營裡。西蒙先生（查理），我再給你一次機會，最後的機會，你可要說出真相。

中校：西蒙先生不需要這個機會。他不必被人標上標籤，什麼是（小喬

治）還稱得上是博特人？」這句話究竟是什麼意思？這個學校的信念是什麼？難道是「同學們，去賣友求榮，去出賣朋友保全自己，你不這樣我們就把你燒成灰燼？」各位同學，出紕漏時，有些人逃跑有些人留下。這個是查理，勇敢地面對，那個是喬治，躲進了他老爸的口袋裡。而你們在這裡做了什麼？你們要獎勵喬治然後毀掉查理。

校長：你講完了嗎史雷特先生？

中校：還沒有。我只不過才開始熱身。我不知道誰上過這所學院，威廉霍華德塔夫，威廉詹甯斯貝爾，威廉泰爾，不管誰誰誰，總之他們的精神已死，如果曾經有過這種精神，現在也已經不存在了。現在你們在培育一群告密的鼠輩。你要是準備把這些人塑造成真正的男子漢，我勸你最好再考慮一下。你正在扼殺這間學院所宣稱的立校精神。這真是可恥！今天你們在這裡演了出什麼戲？我是說，這個唯一一個高尚的人正坐在我身旁，我是來告訴你們，這個男孩子的靈魂是完整無缺的，這個靈魂不折衷不妥協，你知道我是怎麼知道的

校長：坐下，史雷特先生。

因為他不是一個博特人。博特人。你傷害了這個男生，你就是個博特的孬種，你們這些傢伙全是。還有，哈裡、吉米、特倫特，不管你們坐在哪裡，屌你們不死。

中校：我就給你看看什麼叫亂來！你不懂什麼叫亂來托斯克先生。我真應該讓你看看，只是我太老了，我太累了，我他媽的太瞎了。要是在五年前，我會帶一挺噴火機槍來。太亂，你以為你是在跟誰說話？我還沒瞎的時候見得多了你知道嗎？我還沒瞎的時候，像這裡的這些孩子，比這裡這些男生還要年輕的，他們的臂膀被扯掉、大腿被炸斷。但那些都不足以和今天在這裡看到的——一個靈魂被肢解——相提並論。你以為你只是讓這個優秀的小兵夾著尾巴逃回他俄勒岡老家嗎？告訴你，你正在處決他的靈魂！這又是為什麼呢？

校長：先生，你太亂來了。

理不為所動不肯被收買。

嗎？這裡有一個人，我不說是誰，想用甜頭來收買人，這裡只有查

中校：我還沒有講完。我踏進禮堂的時候，聽到什麼「領袖的搖籃」的話。當支架折斷時，搖籃會垮掉，而搖籃就在這裡垮掉，的確垮掉了。領袖的培育者，當心你們在這裡塑造什麼樣的領袖。我不知道今天查理的緘默是正確的還錯誤的，我不是法官也不是陪審員，但是我可以告訴你們，他不會出賣任何人來換取自己的前程。而這，我的朋友，就叫節操，就叫勇氣，就是成為領袖的必要特質。如今我已走到人生的十字路口，我總是知道哪一條道路是正途。毫無例外，我就是知道，但我從來不走正路。你知道為什麼嗎？因為正路實在是太他媽的的難走。現在查理也走到了十字路口來，他選擇了一條道路，一條正確的道路，一條由原則奠基通往個性的道路，讓他繼續他的行程吧。他的前途掌握在你們這些紀律委員的手中。這絕對是有價值的未來，相信我。不要毀了它。保護它。抓緊它。有一天你會以此為榮的，我保證。

看著為正義拔山扛鼎的中校弩張劍拔。

看著為原則無視威迫利誘的查理被挽救。

看著為虛名走不出蝸角的校長灰頭土臉。

你的心靈已被洗滌、你的情感已臻淨化、你的精神已然昇華。

現實生活中，你那醉心權術的上司向你施展淫威時沒有人會路見不平的。

如果你覺得上面這一句話太偏激了，你覺得很多心地善良的人很喜歡安慰別人，你完全不覺得很多人在安慰別人的同時更大的興趣是在打聽事情的來龍去脈。包打聽當然知道為了滿足自己的好奇心必須連帶奉送一些慰藉的話語，這些安慰往往只是些言不及義的廉價贈品。真正能把話說到你心坎去的人，這種人稱為知己，你聽過在有利害關係的職場上會有知己的嗎？一點都不奇怪的是，多數人都喜歡廉價贈品，如果你剛好是那個受不了廉價贈品的人，還很不小心透露了出來，那你的下場就只能是被大家釘在「不合群」的十字架上了。

樟腦丸越用越小也是一種昇華。

人在職場上混一定要遵守的職場信條：公司的生命力就在謠言。

當然，你生來八字正到一生從未遇過挾權專橫的上司，請天天焚香祝禱自

己的好運。

毛姆：「說苦難能使人格得到昇華，這是不確切的。有時候幸福反而能夠做到這一點，而苦難只會使人心胸狹窄，並產生報仇的心理」。

亞里斯多德和毛姆最大的不同在於所指的對象，毛姆說的是本尊，亞里斯多德說的是欣賞悲劇的觀眾。

　　◆　　　◇　　　◆

故曰「伯牙鼓琴，六馬仰秣」；

故曰：「我們都在陰溝裡，仍有人仰望星空」；

影咖曰：「甭管是曠野還是陰溝，只要螢幕上有好片」。

這就是為什麼我們需要電影。

網上為什麼會有那麼多的心理測試？

有的人覺得心理測試十分無聊，有的人覺得心理測試十分準確，大多數人在做完測試之後覺得有夠無聊又繼續嘗試認為不輕易放棄的話總有一天會碰到十分精準的測試。

做心理測試是為了消遣好玩？是為了尋找方向？是為了預知未知？是為了卷終揭示的答案？是為了滿足好奇心？是為了尋求自我暗示？是為了更快實現自我？是為了更瞭解自己的人格特質？

到底是想從這些心理測試中得到什麼呢？或許什麼都不是，純粹是一種心理需要？或許什麼都算是，上述種種都屬心理需要。

心理測試設計的問題往往叫人左右為難，比如：

你會選擇以下哪一則：（時髦式）

一，你洗澡時被他看到。

二，他洗澡時被你看到。

你會選擇以下哪一則：（經典式）

一，賣火柴的小女孩凍死在大年夜的街上。

二，人魚公主迎著曙光化成了海上的泡沫。

把問題弄到人家兩個都想選也就罷了，而心理測試所揭示的答案呢，也往往模稜兩可到張冠李戴也不是不可以。

現在連政府機構和跨國企業在面試時也會要求面試者填一份心理測試卷。

堅守同一個工作崗位三十四年的大叔還是想測試一下「將來會從事哪一種工作」；兒子都結了婚生了孩子有了孫子的大媽還是想測試一下「將來會嫁給怎麼樣的男人」。

總之測試結果是讓人很生氣的「十年後你肯定會增胖二十五公斤以上」，你可以說心理測試根本一點都不准；測試結果是讓桃花遲遲不開的人很中聽的「膚淺的異性不會接近你，喜歡你的一定是有內涵的人」，可以逢人就得意地說心理測試實在太有意思了，你看你我還沒做之前就早就知道是這樣子的咯。

人們覺得心理測試能暗示你你那尚未被開啟的自身密碼。

從蘇格拉底的**認識你自己**到尼采的**成為你自己**，就是有人想探索生命的價

值和意義。

對那些覺得生命的意義與價值應該留在哲學院裡讓老教授去鑽研的人，心理測試看起來還是挺科學的，從測試結果找出某些規律來印證自己的想法，起碼不那麼孤掌難鳴。

最最大不了也不過是「做做玩兒的，誰讓你認真了」？

認真也好不認真也好，人只要一有疑惑，不論是異常深刻的疑惑或是一丁點兒也不深刻的疑惑，想尋找原因的願望是根植在人類意識的DNA裡的。

意識，是肉體和靈魂結合的產物。運用意識就是思想。

思想的滋味是苦的。——高爾基

思想太痛苦，生活大不易，命運太無常。

你一定會認識一些人他們經常內疚經常自責，也一定會認識一些人他們永遠不會錯永遠沒有錯，錯的都是別人錯的都是社會。這樣的人，偶爾碰上一兩個就叫你很吃不消了。唯一的好處是，很慶幸自己還是普通人。

如杜思妥也夫斯基所說的「經常擺盪於天堂與地獄之間，穿梭於神性與魔性兩極」的普通人。杜斯妥耶夫斯基借躲在地下室的那個人的口說：「意識是人類最大的不幸」，「太多意識是一種病」，「為了日常生活，普通的意識已經足夠」。

普通不見得是正常，普通只是占大多數，躲在人群中是最安全的。

杜思妥也夫斯基就是一個有病的人。他不是普通的病人，是嚴重的癲癇病患者。從三十九歲到五十九歲癲癇發作一百零二次，這是他親筆的記錄。雖然堅不可摧的佛洛伊德認為杜思妥也夫斯基的癲癇症不是生理因素造成的，他患的是（又是）戀母弒父「俄狄浦斯情結」的心理疾病。證據呢？杜斯妥耶夫斯基十八歲那年父親突然去世，竊喜念交織負罪感才引爆了他生平第一次癲癇的發作。

小說家天生比普通人敏感。

我們早已無法滿足於學校教科書上那類「沒有黑暗，怎麼能夠肯定光明的價值」的陳腔濫調。那麼，杜思妥也夫斯基是不是在告訴我們，過多的自覺會帶來毀滅？

186

中校有太強的自知之明、知人之智；對己高度自覺，對人洞見肺腑。

這樣思維迅捷又帶有濃烈個人色彩的人試圖用死亡來尋找黑暗世界的出口。

就像佛洛伊德說過的一句話：「為了再生而不得不去死」般，中校需要救贖。

靈魂需要救贖是因為靈魂受到煎熬。

Hoo-ah是中校的口頭禪，它看似沒有意義包含在內也是包含種種意義在內的語助。

這呼喊是美國軍中的常用語，在軍中指對所有意思的應諾除了否定的「不」。

從中校口中發出的呼喊，則是他炙熱靈魂的金泥印記。

就像深夜對月長嚎的狼，釋放出來的，是野性、自由與霸氣。

生命本身應該是精彩的。風光逃遁後，中校以為他知道將如何安頓自己。

沒想到，一個偶然出現的純真少年動搖了中校的決心。

榮格將兩個靈魂的相遇比喻為兩種化學物質的摻和，最微小的反應都會徹底改變兩者。

衝突之後達成的生命和解就表示往後的一切都安然無恙了嗎？

就像有人說，落幕前，中校回到小輩後院的小房子去，和小輩頑皮的小孩和解就是一種象徵。天底下真的有這麼容易的事咩？

有人說不明白中校回到後院的小房子去時，為什麼哼著Yabba-dabba-doo呢？

中學語文老師不是最愛講怎麼樣寫作文嗎？指導如何寫作文時，一定會講做文章講究首尾呼應，結尾一定要照應開頭，這樣，你的作文才能做到全文內容前後連貫緊湊集中，給人完整嚴謹的印象。

Yabba-dabba-doo是The Flintstones主題曲中叫人印象最深刻的一句歌詞。

從這簡單的首尾呼應中，我們知道中校知道，他命運的底色並沒有改變，他的性格也沒有改變。雖然一次的跌宕確實製造了一次轉機，但是剩下的，他能做的，其實非常少。欲火重生後並沒有變成鳳凰。

然而，每一個人都可以以自己獨特的方式觀照這個世界，這不就已經足夠

了嗎？

對一套電影來說，這個啟示真的就很足夠了。

這麼好看的電影，還是有人硬要把注意力放在不明白中校回到後院的小房

子去時，為什麼要哼著Yabba-dabba-doo。每一次電影散場後，你最怕聽到有

人喜歡說這裡這裡或那裡那裡看不懂。

這就像一對情侶路過餐館。吃膩了路邊攤的女友叫道：「真香啊」，節儉

的男生說：「如果你喜歡，我們再從飯館門前走一次」那樣。

真的很要命。

◆　◇　◆

網上流行的一句網語：

是男人就要像金剛在世界最高的高樓上為心愛的女人打飛機。

在和女性朋友分享這個笑話時，發現竟然沒有人發現「打飛機」是開黃腔的雙關語。

還有已經結了婚生了孩子的女人忙著回應道：「我也要我老公為我在世界最高的高樓上打飛機」。

這真的很要命。

新美學36　PH0161

新 銳 文 創
INDEPENDENT & UNIQUE

欠身入座
——電影可以這樣看

作　　者	李白楊
責任編輯	鄭伊庭
圖文排版	楊家齊
封面設計	楊廣榕

出版策劃	新銳文創
發 行 人	宋政坤
法律顧問	毛國樑　律師
製作發行	秀威資訊科技股份有限公司
	114 台北市內湖區瑞光路76巷65號1樓
	電話：+886-2-2796-3638　傳真：+886-2-2796-1377
	服務信箱：service@showwe.com.tw
	http://www.showwe.com.tw
郵政劃撥	19563868　戶名：秀威資訊科技股份有限公司
展售門市	國家書店【松江門市】
	104 台北市中山區松江路209號1樓
	電話：+886-2-2518-0207　傳真：+886-2-2518-0778
網路訂購	秀威網路書店：http://www.bodbooks.com.tw
	國家網路書店：http://www.govbooks.com.tw

出版日期	2015年2月　BOD一版
定　　價	250元

國家圖書館出版品預行編目

欠身入座：電影可以這樣看 / 李白楊著. -- 一版. --
　臺北市：新銳文創, 2015.02
　　　面；　公分
　BOD版
　ISBN 978-986-5716-45-5 (平裝)

　1. 電影　2. 影評　3. 文集

987.07　　　　　　　　　　　　103027699

讀者回函卡

感謝您購買本書，為提升服務品質，請填妥以下資料，將讀者回函卡直接寄回或傳真本公司，收到您的寶貴意見後，我們會收藏記錄及檢討，謝謝！如您需要了解本公司最新出版書目、購書優惠或企劃活動，歡迎您上網查詢或下載相關資料：http:// www.showwe.com.tw

您購買的書名：＿＿＿＿＿＿＿＿＿＿＿＿＿＿＿＿＿＿＿＿＿＿＿

出生日期：＿＿＿＿＿＿年＿＿＿＿＿＿月＿＿＿＿＿日

學歷：□高中 (含) 以下　　□大專　　□研究所 (含) 以上

職業：□製造業　□金融業　□資訊業　□軍警　□傳播業　□自由業
　　　□服務業　□公務員　□教職　　□學生　□家管　□其它＿＿＿

購書地點：□網路書店　□實體書店　□書展　□郵購　□贈閱　□其他

您從何得知本書的消息？

　□網路書店　□實體書店　□網路搜尋　□電子報　□書訊　□雜誌
　□傳播媒體　□親友推薦　□網站推薦　□部落格　□其他＿＿＿＿＿

您對本書的評價：(請填代號　1.非常滿意　2.滿意　3.尚可　4.再改進)

　封面設計＿＿＿　版面編排＿＿＿　內容＿＿＿　文／譯筆＿＿＿　價格＿＿＿

讀完書後您覺得：

　□很有收穫　□有收穫　□收穫不多　□沒收穫

對我們的建議：＿＿＿＿＿＿＿＿＿＿＿＿＿＿＿＿＿＿＿＿＿＿＿

＿＿＿＿＿＿＿＿＿＿＿＿＿＿＿＿＿＿＿＿＿＿＿＿＿＿＿＿＿＿＿

＿＿＿＿＿＿＿＿＿＿＿＿＿＿＿＿＿＿＿＿＿＿＿＿＿＿＿＿＿＿＿

＿＿＿＿＿＿＿＿＿＿＿＿＿＿＿＿＿＿＿＿＿＿＿＿＿＿＿＿＿＿＿

11466
台北市內湖區瑞光路 76 巷 65 號 1 樓

秀威資訊科技股份有限公司　　　收

BOD 數位出版事業部

..

（請沿線對折寄回，謝謝！）

姓　　名：_____　年齡：_____　性別：□女　□男

郵遞區號：□□□□□

地　　址：_____

聯絡電話：(日) _____　(夜) _____

E-mail：_____